最容易理解的
爵士鋼琴課本

用38個關鍵字來學習的技巧及理論

作者：藤原豐・植田彰
翻譯：張芯萍
演奏：槙田友紀

模範演奏
CD
附

典絃音樂文化國際事業有限公司

Rittor Music Mook
http://www.rittor-music.co.jp/

最容易理解的爵士鋼琴課本

用38個關鍵字來學習的技巧及理論

CONTENT

最容易理解的 爵士鋼琴課本

用38個關鍵字來學習的技巧及理論

■ 關於本書

　　本書是為了「**想嘗試彈好爵士鋼琴！**」的人們而做的指南書。將必要的技巧藉由和弦或音階、節拍或奏法等所有面向來介紹。而且，在最後還可以學習到如何將樂曲「爵士化」的方法！請將這本可輕鬆習得廣泛爵士理念的書，當作是「**爵士鋼琴的初學書**」來選擇！

■ 可以很流暢的學習！本書的5大要素

1 用38個關鍵字來學習
→每一個課題都用對開的兩頁就完結，
學習毫無壓力。

2 簡潔的解說
→解說盡量精簡淺顯，
可以讀得很輕鬆且容易理解。

3 提高學習慾望
→每一項都可以藉由習題來確認練習成效，
所以把握得住理解程度。

4 精通爵士鋼琴
→每一課題都刊載了彙整過的改編曲。
讓你可以很享受的在彈奏中學習。

5 可以學到真材實料
→附有現在業界的爵士鋼琴手的演奏範例CD。
既簡單，但可以藉此更容易切入學習。

■ 關於附錄CD

　　本書之附錄 CD，不單單只有解答，還有收錄學好爵士樂的竅門或和弦的聽法等…，必要的範例。因此，就算只有聽著 CD，也是一個熟悉爵士樂感的捷徑。而且，為了做出更加擬真的爵士演奏，縱使只有旋律的譜例，也加入了伴奏錄音。

■ 關於刊載的譜例

　　大部分的解說都附有譜例，可以的人請一邊彈一邊閱讀。實際彈奏，一邊閱讀說明，不僅能留下強烈的印象，更能因此早點學會，記憶深刻。

■ 本書的版面設計

Keyword
提示這一頁主要會學到的關鍵字。

DRILL
確認對於左頁解說的理解度。

追根究柢
變換旋律，依照指示加上別的音……等，我們準備了很多填空式的小測驗。

BASIC METHOD
將關鍵字或者有關聯的內容分成細項，具體且簡潔的解說。

彈奏
用彈奏的方式來加深理解的小測驗。

前 言

　　大家，對於爵士樂有什麼樣的印象呢？好聽的聲響、振奮的節奏、輕鬆的氣氛……雖然想像出來的氛圍因人而異，握有這本書的大家，是不是有「好不容易才學了鋼琴，會想要接觸看看爵士樂！」這種感覺呢？

　　雖然這本書是爵士樂初學者導向，但卻是由「解說與爵士樂有關的各種關鍵字」這種稍微不一樣的面向所構成的。爵士樂這個巨大的生物，到底是從什麼樣的細胞演化而來的呢……說明這些東西，便是為了更加深入理解爵士樂全貌所做的嘗試。

　　希望這本書，可以對各位學習爵士樂之路有確切的幫助。

<div align="right">藤原豐・植田彰</div>

Step.1

爵士樂似的節奏&
旋律的做法

為了「無論如何就是想彈爵士樂！」
的人們，我們馬上來介紹一下最基本
的可嘗試的技巧。只要對節奏或旋律
下一點工夫，無論是誰都能夠感受到
他也可以彈奏出像爵士樂般的音樂。
也可以嘗到「只是這樣的小動作也可
以有這般的改變！」的感動滋味。

Step.1-1

爵士樂的基本是搖擺！

　　大概是「沒有搖擺的話就不能算是爵士樂」這樣的程度，對於爵士樂來說，搖擺是一個很重要的要素。光是搖擺，就可以讓樂音（Sound）很不可思議地瞬時變得很像爵士樂。

BASIC METHOD

1 ▸ 搖擺（Swing）

　　搖擺中的曲子實際上是怎麼樣的曲子呢？由於搖擺也有「搖晃」的意思，所以可以將想像成是能隨著音樂起舞的快樂音調。躍動（P.10）、切分音（P.12）或是弱拍（P.16）這些被冒險使用的技巧所創造出來的音樂，大多被稱為搖擺。

2 ▸ 搖擺即「擺動」

　　搖擺可說是不由自主地就會想起身「擺動」的節奏。總之，請先有這樣的認知：「爵士樂的搖擺節奏，就是將每拍都想成是三連音，再以前 2 後 1（2：1）的律動方式來彈奏」，就對了！

3 ▸ 遵照樂譜的指示

　　在此，確認一件基本的概念。既然已知爵士樂是一種必定有「搖擺」的律動，在讀譜時，也請用相同的觀念來看待；也就是說，在遇有像譜例 1 那樣，有 Swing 標示的樂譜時，縱使譜上標示的是一拍 2 個八分音符，仍要以「搖擺」前 2 後 1 的律動方式來彈奏。

譜例
1

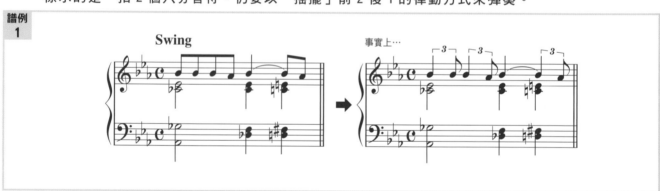

4 ▸ 每彈一次就有一個新感覺的音樂

　　爵士樂的表演現場雖然有使用寫有旋律（Melody）跟和弦（Chord），被稱作 Lead Sheet 的樂譜，但也有使用僅只寫上和弦的 Lead Sheet。在樂譜演奏資訊很少的情況下，即興演出（Ad-lib）自然就佔了演奏的絕大部分時間。遵守最低限定規範，可以即興也可以自由的創作樂音，這就是爵士樂的真諦。正因為爵士樂是每次演奏都會出現不同感受的音樂，請您也務必不斷地嚐試自我挑戰。

彈奏 Lead Sheet（上），即興例（下）。首先，先用輕鬆愉快的心情，專注於試著彈出搖擺律動這件事上！

Lead Sheet

『茶色的小瓶』（public domain）

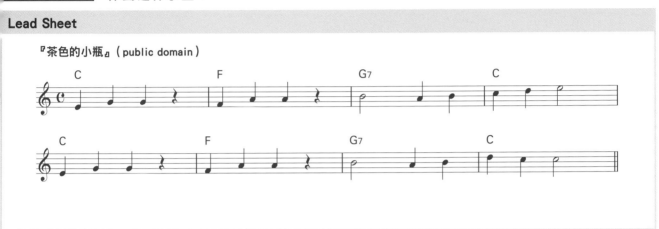

1 即興例

CD track 01

『茶色的小瓶』（public domain）

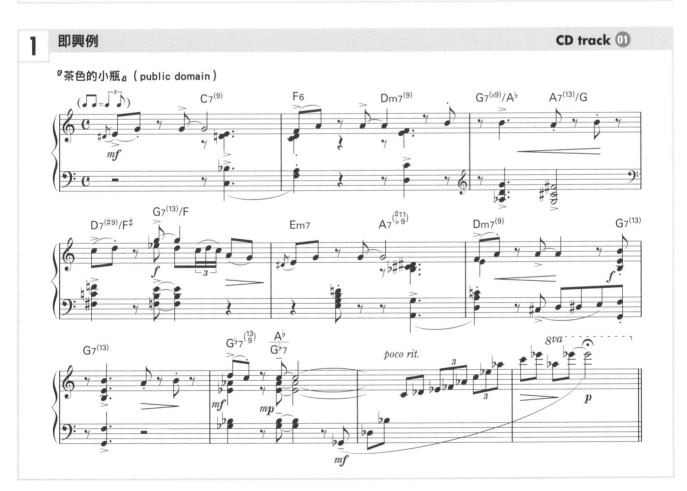

Step.1-2

躍動是 2:1 的組合

為了做出好聽的搖擺所需的基本技能，這就是躍動（Bounce）。爵士樂主要就是將節拍依 2:1 或 3:1 的比例分配讓聲音變的輕快。

BASIC METHOD

1 ▸ 平分（Even）與躍動（Bounce）

請看譜例 1。八分音符是每拍裡被均分的拍符之一，對吧！這個狀態就稱為平分（Even）。將這段旋律改成躍動的話就如譜例 2 所示。將每拍分成 2:1，聲音就會有少許的「跳躍感」產生。

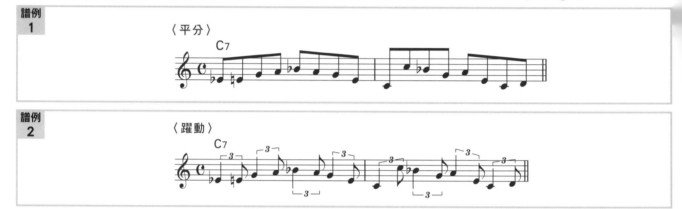

2 ▸ 強躍動

躍動的「跳躍感」更加強烈，就稱為「強躍動」。用樂譜來表示的話，就變成 3:1 的附點節奏。所謂的布基烏基（Boogie-woogie），大都是用這種拍法來演奏。

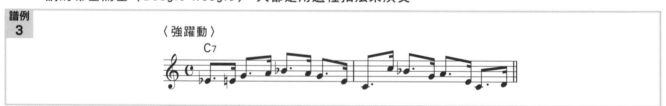

3 ▸ 躍動是很注重"感覺"的！

在這之前雖然都用很單純的 2:1 或 3:1 的比例方式來說明躍動，但在實際演奏時，根據當時"感覺"的流動，順己性而為，將可產生更多不受前述所限，更微妙且複雜比率的躍動感受。在觸及了各式各樣的演奏可能後，若再能將這些獨特的節奏感灌輸到耳朵裡的話，對爾後演奏能力的提昇一定有很大的幫助。

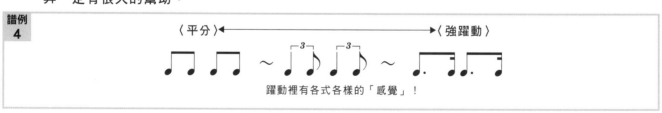

躍動裡有各式各樣的「感覺」！

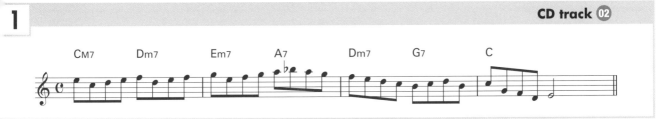

將以下的功課變成躍動來彈奏吧。

1 CD track ②

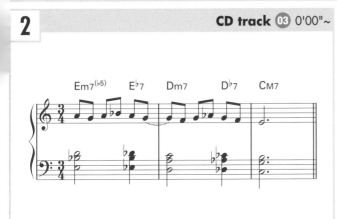

2 CD track ③ 0'00"~

3 CD track ③ 0'07"~

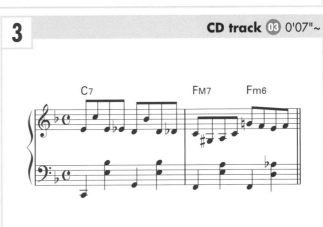

4 CD track ④

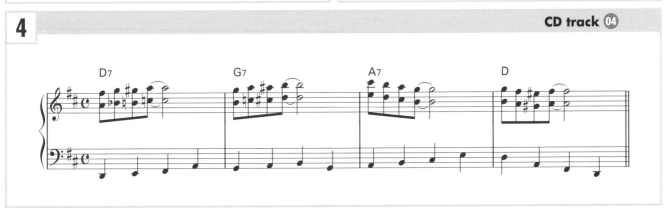

5 CD track ⑤

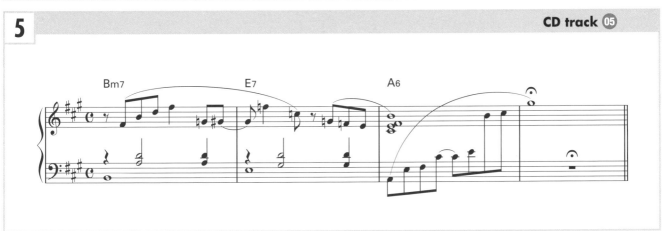

Step.1-3

用切分音來製造出成熟感

　　故意強調弱拍，做出複雜且充滿緊張感節奏的技巧，這就是切分音（Syncopation）。讓隱藏起來的反拍稍露出臉來，就可以讓演奏出現出人意表的氛圍。

BASIC METHOD

1 ▶ 拍子有「正拍」跟「反拍」之分

　　先以 4/4 拍來舉例吧。有用「1 and 2 and 3 and 4 and……」之類的方法來數過像譜例 1 這樣的八分音符的經驗吧？對應到數字的部分是正拍，而對應到「and」的部分叫做反拍。

譜例
1

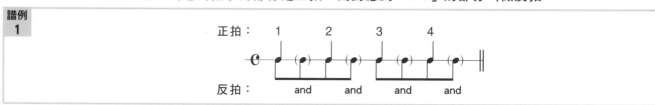

2 ▶ 試著做出切分音

　　請看譜例 2。將①中有做▢記號的音符刻意往前後的反拍移動，就變成②。旋律不知不覺中就變得活潑輕快了。對爵士樂而言，讓正反拍關係逆轉的「切分音」是非常好用的技巧。

譜例
2

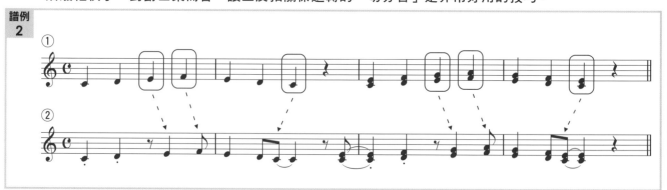

3 ▶ 伴奏也可以使用

　　在伴奏中用切分音也很有效果。譜例 3 中，是用三度音程所編寫的切分音伴奏範例，讓曲子注入一股輕柔感。

譜例
3

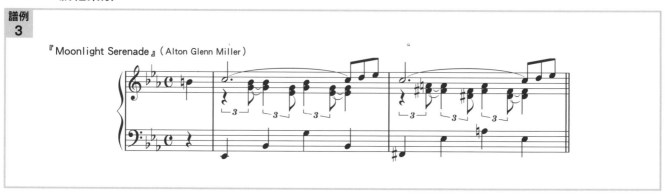

『Moonlight Serenade』（Alton Glenn Miller）

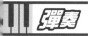 將下面的旋律加入切分音來彈奏吧（可以想想幾種不同的答案）！

1　解答例：P114　**CD track** 06

『快樂頌』（貝多芬）

2　解答例：P114　**CD track** 07

『綠袖子』（traditional）

3　解答例：P114　**CD track** 08

『卡農』（帕海貝爾）

4　解答例：P114　**CD track** 09 0'00"~

5　解答例：P114　**CD track** 09 0'10"~

6　解答例：P114　**CD track** 10

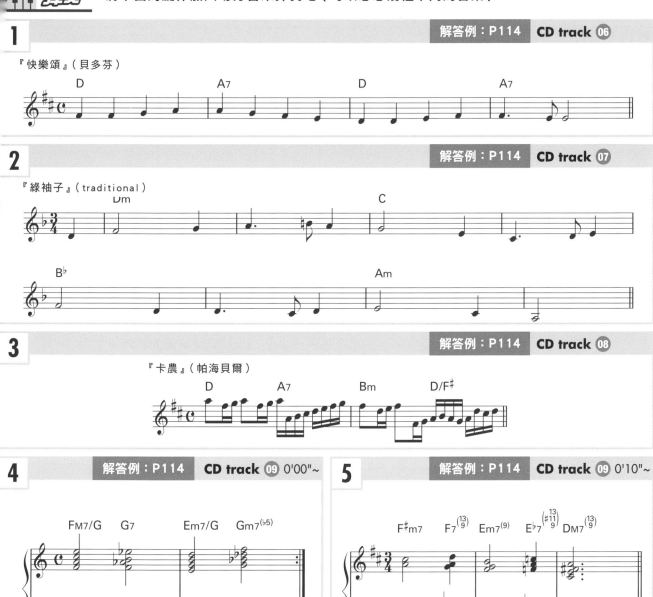

Step.1-4

助奏一點也不難！

助奏（Obbligato）是用來襯托主旋律的小小一段「過門」的東西。也可以稱做填充音（Fill in）或「橋段（Bridge）」。在關鍵時刻可以使用到的話就是很好且必須的技巧。

BASIC METHOD

1 ▶ Dead Spot 為何物？

助奏最活躍的地方就是 Dead Spot。如譜例 1 所示，Dead Spot 指的是在主旋律是長拍（3.小節處），旋律沒有變動的部分，加入一些過門（＝助奏）可以讓音樂沒有停滯感而不空洞。

譜例 1

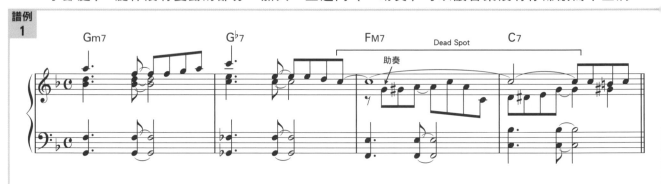

2 ▶ 注意掛留和弦！

使用掛留和弦，就可以創造出簡單有效的助奏成果。「SoL Ti Re」這個和弦，用和弦記名法來表示的話是「G」。讓由 SoL（根音）上數，高四度音的 Do 替代原和弦的 Ti，就形成了「Gsus4」和弦（譜例 2）。由於 Do 音具有接著會回到和弦第三音 Ti 音的特性，這是一個，只改變一個音（用和弦外音暫代和弦音），就能夠做出簡單助奏的鮮明例子。

譜例 2

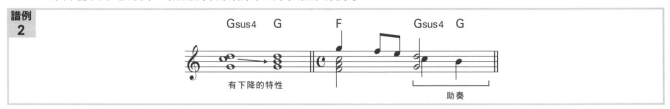

3 ▶ 使用和弦外音

妥善利用和弦外音（Non Chord Tone）的特性，就可以做出更多變的助奏。和弦外音跟掛留和弦一樣，都會有返回和弦內音（Chord Tone）的特性，如果能夠活用這項特性，便可以做出再自然不過的助奏。（譜例 3）

譜例 3

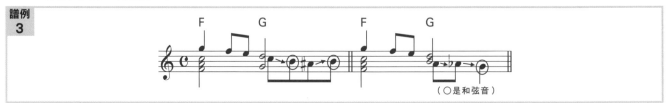

彈奏 試著彈看看這些典型的伴奏範例吧。

1 CD track ⑪ 0'00"~

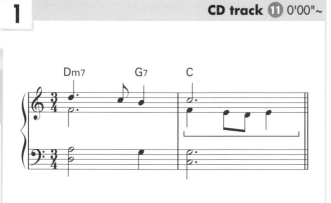

2 CD track ⑪ 0'07"~

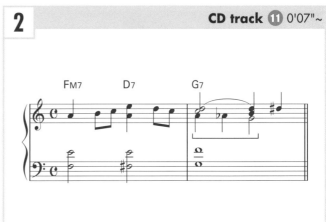

3 CD track ⑫ 0'00"~

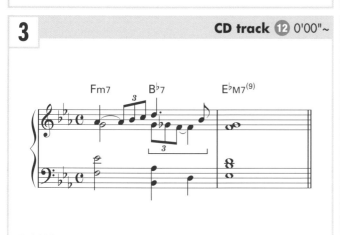

4 CD track ⑫ 0'08"~

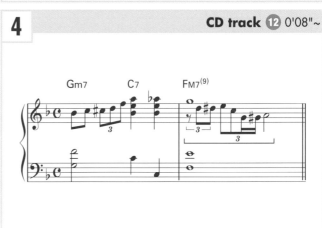

追根究柢 嘗試在指定的音符間做出助奏（可以想想幾種不同的答案）。

5 解答例：P115 CD track ⑬ 0'00"~

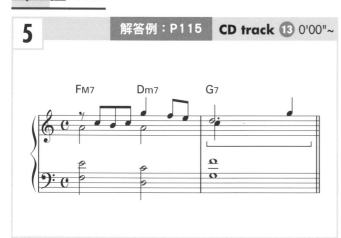

6 解答例：P115 CD track ⑬ 0'06"~

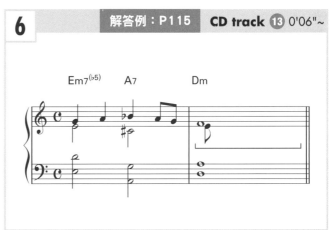

Step.1-5

弱拍，強拍落在偶拍上的節奏！

強化弱拍（After Beat），是種刻意強調弱拍的節奏型態。常被使用在20世紀以後發展出來的音樂是彈奏出爵士樂特有風格不可或缺的要素。

BASIC METHOD

1 ▶ 特寫後面的拍子

請彈奏譜例1。原本的4/4拍是第一拍是強拍，第三拍是次強拍，但是譜例1卻是刻意強調了原應為弱拍的第二拍跟第四拍。這就是稱為『弱拍』的節奏。與爵士鼓演奏時用小鼓來強調第二拍跟第四拍是一樣的感覺。

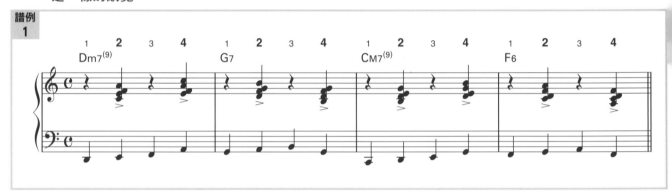

譜例 1

2 ▶ 與搖擺中的旋律做組合

強化弱拍的特徵是，無論如何與搖擺中的旋律搭都非常的合。譜例2中，雖然在旋律中使用了躍動（P.10）及切分音（P.12），但如果加入強化弱拍的伴奏（左手），就可以演奏出感覺更好的音色。

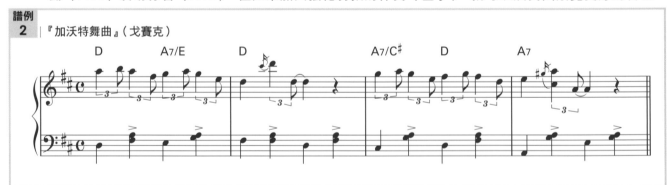

譜例 2　『加沃特舞曲』（戈賽克）

3 ▶ 強化弱拍與切分音（應用）

在強化弱拍上施以切分音的話，節奏就會聽起來更加瀟灑。譜例3是在譜例1的右手部分加入切分音。比較過後就可以明白節奏變的輕快許多了對吧。

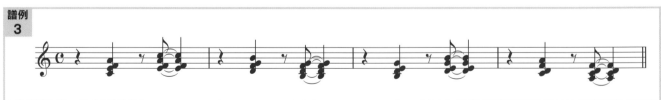

譜例 3

彈奏 注意強化弱拍的節奏感然後彈彈看吧。

1

CD track ⑭

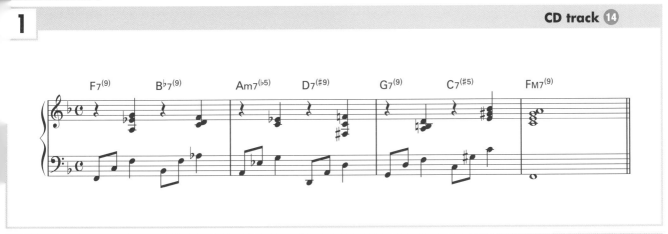

2

CD track ⑮

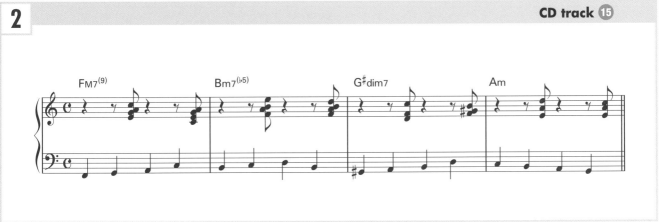

追根究柢 在下面強化弱拍的譜例中試著加入切分音吧。

3

解答例：P115　CD track ⑯ 0'00"~

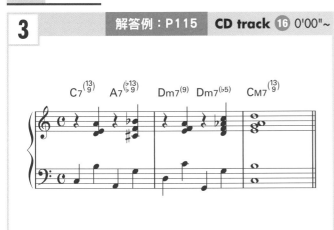

4

解答例：P115　CD track ⑯ 0'08"~

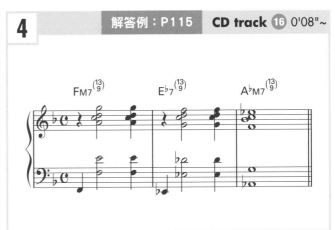

Step.1-6

將旋律改編成爵士風

改編（Fake）就是將旋律變形（變奏）。在爵士樂中常採用躍動（P.10）或切分音（P.12）、半音音階等的技巧，靈活運用地改編曲子。

BASIC METHOD

1 ▶ 首先是切分音

我們按順序來看一下改編旋律的過程。首先，先加上躍動及切分音，旋律聽起來的感覺就會變得有點爵士味了（譜例1）。不只是單純的錯開拍子，若是再依情況加入同音異指連彈或休止符的話，爵士化的感覺就會增強，同時也可以做出更富流暢的爵士味旋律。

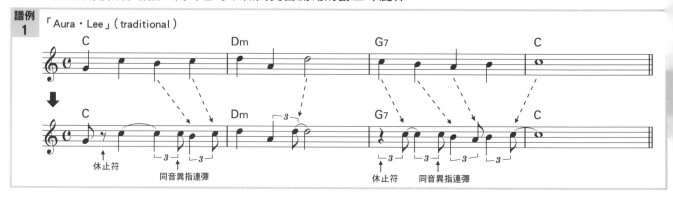

譜例1　「Aura・Lee」（traditional）

休止符　　同音異指連彈　　　　　　　　休止符　　同音異指連彈

2 ▶ 利用半音音階來做出流暢的旋律

加上利用了半音音階的新片斷或小小的裝飾音，也是做出爵士風音樂的有效方法。雖說不能用的太超過，但若能找到平衡點的話，旋律的流動感會更加順暢。（在譜例2 ☆記號處使用）。

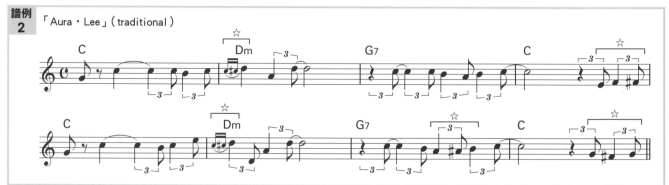

譜例2　「Aura・Lee」（traditional）

3 ▶ 可能性無限大！

利用存在於旋律背後的和弦構成音，或是延伸音（P.32），讓 Fake 有更多變且豐富的可能。爵士樂是自由的！請不受規定拘束限制，大膽的改編吧。

彈奏 改編以下的旋律並彈奏看看吧！

1 解答例：P115 CD track ⑰

『聖者的行進』（traditional）

2 解答例：P115 CD track ⑱

『愛的禮讚』（埃爾加）

3 解答例：P116 CD track ⑲

『土耳其進行曲』（莫札特）

REVIEW

一邊感受旋律的躍動狀態及搖擺的節奏感覺，一邊快樂地彈奏吧。

鴛鴦茶 ▶ CD track ⑳
TEA FOR TWO
music by Vincent Youmans

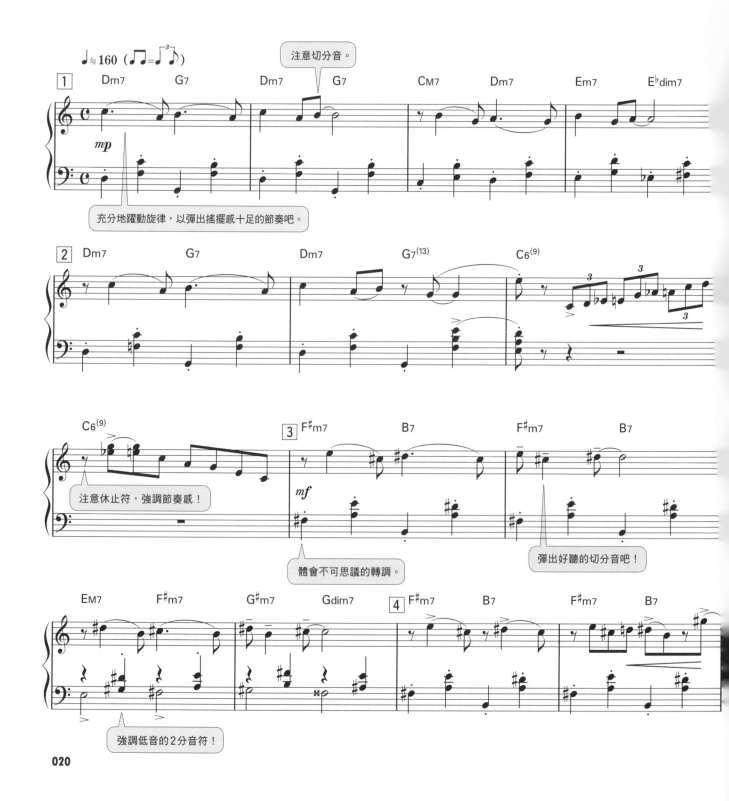

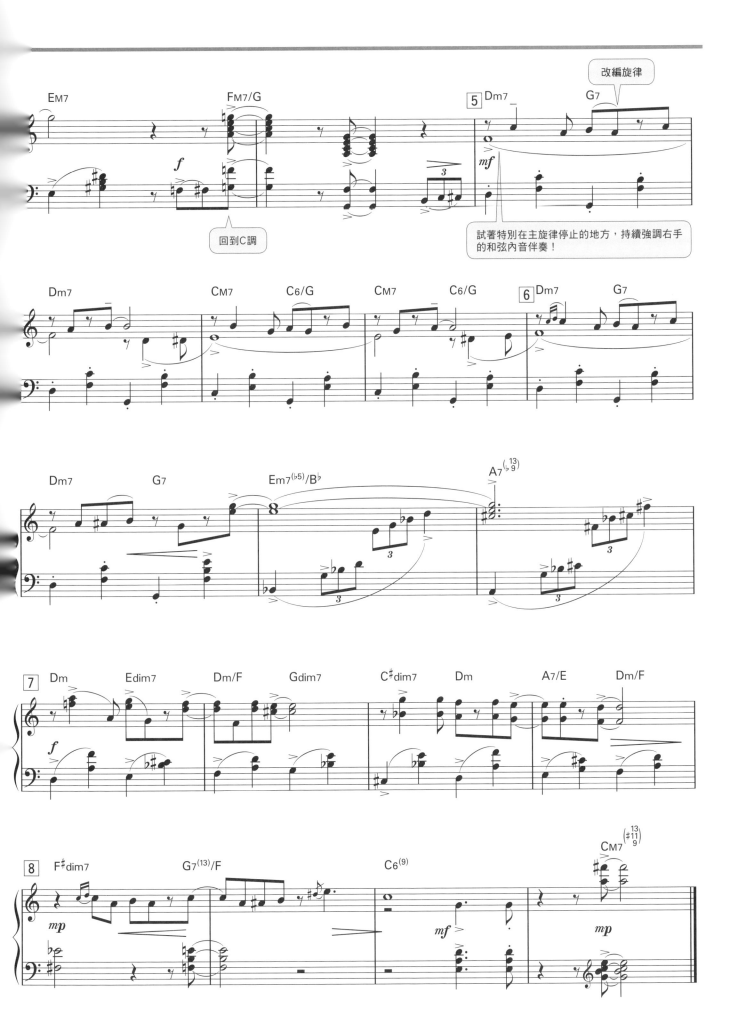

到現在還聽不出來？
音樂的基礎規則 / 度數(音程)

本書使用的「度」這個單位，可能還有不懂「所謂的大 2 度、小 3 度到底是該怎樣算……」的人對吧！在此對計算音與音之間距離的單位：「度」再做一解說。

譜例 1 是 C 大調的音階，每一個音都寫著數字對吧。這些數字表示他們與 Do 的音程差距有多遠。例如，Do 跟 Re 是兩度，Do 跟 Mi 是三度。(也請參照圖 1)。

譜例 1

從Do開始看　1　2　3　4　5　6　7　8

圖 1

①2 3 4 5 6 7 8

Do 跟 Mi 的音程距離正確來說稱為大三度，將 Mi 加上♭記號的話距離就縮短半音，兩音音程就變成了小三度。也就是說隨音

程的增加半音或減少半音之後，音程名稱就會隨之改變 (譜例 2)。順帶一提，會使用大、小這兩個音程名稱的有 2.3.6.7 度。

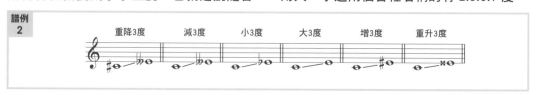

譜例 2

重降3度　　減3度　　小3度　　大3度　　增3度　　重升3度

1.4.5.8 度，是使用「完全」這個詞來表示度數。(如果要問為什麼的話，是因為兩音的震動比例是用單純的整數比來表

示……但這個理論有點難，在這邊先不提)。完全音程也和大小音程一樣，隨有半音增減時名稱也會改變 (譜例 3)。

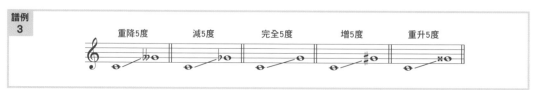

譜例 3

重降5度　　減5度　　完全5度　　增5度　　重升5度

如何？只要能夠理解這個基本概念，不論從哪個音為基準，都能夠計算出他們的

音程距離了對吧。例如較 Fa♯ 高的大三度音是什麼？沒錯，就是 La♯！

Step.2 ⟫⟫

用讀音來記憶
爵士樂和弦

說到爵士樂，那有著獨特音色的和
弦就是讓人愛上它的特色之一吧。
一聽到「學習新和弦」，大部分的人
都會存著「這應該很難吧！」的印象，
但深入了解後便會領悟，其實只需
輕鬆學習，就可以學會演奏好聽音
色的必備技巧。

Step.2-1

基礎中的基礎，從三和弦起步！

用來表示和弦（Chord）的簡便記號，稱為和弦記名法。其中最基礎的，是由三個音所構成的三和弦（Tria□ Chord）。

BASIC METHOD

1 ▶ 從音的名字起步吧！

在日本雖然一般都用義大利文的 Do、Re、Mi……來讀音符的名字（編者按：台灣也是），但因和弦記 名法是由英系國家所制定，所以是用英文來標記（譜例 1）。變化音則是在這些音名後加上♯或♭來表示。

譜例 1 【依據英文來發音】※跟英文一樣地發音。例如：F 的話就念 "F"，D♯ 的話就念 "D sharp"。

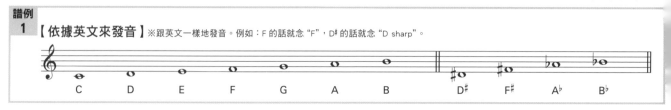

2 ▶ 根音（Root）是什麼？

和弦，通常是以 Do-Mi-SoL 這種依音階的順階排列，每間隔一個音所組成的型態（Ex. Do-Mi 間跳過 了 Re）。最下層的音（Do）就稱為根音（Root）（根音之外的音稱為第 3 音，第 5 音）。依此概念，由 於組成和弦的基礎音為 Do，所以即使音符的高低音排列位置變成 SoL-Do-Mi，根音也依然是 DO。

譜例 2

即使音符的位置改變…

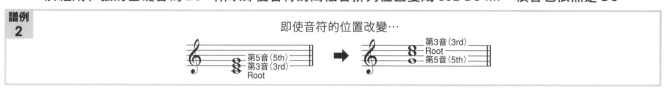

3 ▶ 三和弦的四種型態（Type）

三和弦被大致分成以下四種型態（表 1）。順道一提，下表是以 C 為根音所製成的和弦型態表列，隨和 弦根音音名的不同，和弦記名也會改變。例如，和弦若為 Re-Fa-La 組成的話，和弦記名就變成 Dm 了。

表 1	和　弦	和　弦　記　名　方　式	讀　法
	完全5度 小3度 大3度	**C** Cmaj. C major triad C△ （大三和弦）	C major triad (C)
	完全5度 大3度 小3度	**Cm** Cmin. C minor triad C- （小三和弦）	C minor triad (C minor)
	減5度 小3度 小3度	**Cm**(♭5)　Cm(-5) （減和弦）	C minor flat five 或 C minor minus five
	增5度 大3度 大3度	**Caug** C(♯5)　C(+5)　C+ （增和弦）	C augment 或 C sharp (plus) five

※本書使用粗體字的標記來表示。

✓ **追根究柢** 用範例的和弦記名為基準，填入下方習作的和弦記名吧。

例

【例】 C　Dm　Em　F　G　Am　Bm⁽♭5⁾

1

解答例：P116

✓ **追根究柢** 以開頭的 F 為調性基準，回答括號內的和弦記名。

2

解答例：P116

Step.2-2

記住七和弦及六和弦吧！

以三和弦 (P.24) 為基底，再加上一個較根音高 7 度的組成音（第 7 音），就變成七和弦，同樣的道理若加上一個高 6 度的組成音就變成六和弦。不管是哪一種和弦，都是能讓樂曲爵士化（Jazzy）的音色，是極為重要的和弦。

BASIC METHOD

1 ▶ 七度的距離，命運的分別！

七和弦的重點就是，從根音開始到第 7 音的 "7 度" 的距離。雖說是 7 度，但也有好幾種型態以三和弦為基礎，加上不同的七度音程，就可以產生各式各樣的七和弦。表 1 是從所有的七和弦之中整理出的幾種常用和弦型態。

表 1

種 類	和 弦	和 弦 記 名	讀 法
Major 7th chord	大7度 / 大3和弦	**GM7**、G△7	G major seventh
minor 7th chord	小7度 / 小3和弦	**Gm7**、G−7	G minor seventh
Dominant 7th chord	小7度 / 大3和弦	**G7**	G seventh
minor 7th$^{(\flat 5)}$ chord	小7度 / 減3和弦	**Gm7$^{(\flat 5)}$**	G minor seventh flat Five
Diminished 7th chord	減7度 / 減3和弦	**Gdim7**	G diminished seventh

2 ▶ 六和弦

跟七和弦一樣常被使用的，是六和弦。因為它比七和弦多了一點柔和的音色，所以常被頻繁使用於需要 "安定感" 的場景。七和弦會因七度音程的不同產生和弦記名的改變，六和弦則多是在和弦根音上加一個大六度音。

表 2

和 弦	和 弦 記 名	讀 法
C6 / 大6度 / 大3和弦	**C6**	C Six
Cm6 / 大6度 / 小3和弦	**Cm6**	C minor Six

✔ **追根究柢** 用範例的和弦記名調性為基準，填入下方和弦的和弦記名吧。

例

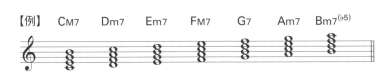

【例】 CM7　Dm7　Em7　FM7　G7　Am7　Bm7⁽♭5⁾

1　　　　　　　　　　　　　　　　　　　　　解答例：P116

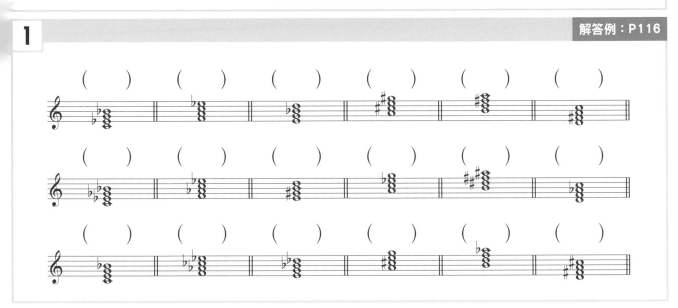

✔ **追根究柢** 回答括號內的和弦記名。基準調性為G調。

2　　　　　　　　　　　　　　　　　　　　　解答例：P116

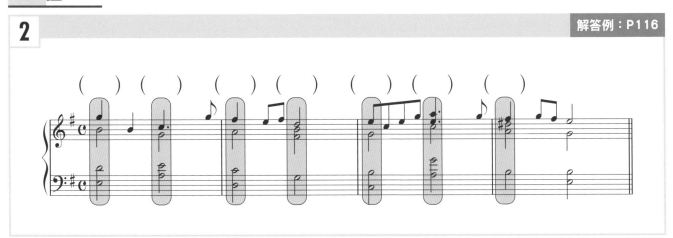

Step.2-3

用分數和弦來擴展和弦聲部的多變性吧!

　　相對於一般的和弦名全部都用來表示基本形（低音就是根音：P.24），分數和弦則是用來表示轉位（和弦內音排列位置的改變狀態）。分子項為和弦名，分母則是標出和弦重組後所需彈奏的 Bass 音。

BASIC METHOD

1 ▶ 分母跟分子的意思

　　請看譜例 1。從下往上依 Do-Mi-SoL 這樣的音符排列時是用音名 C 來做為和弦記名。他的轉位 Mi-SoL-Do 則是用「C/E（或是 C on E）」這樣的分數和弦來表示。這個情況下，分子是和弦名（Do-Mi-SoL），分母是單音（Bass 音。在此為 Mi）。請先牢牢記住這個概念。

譜例 1

【基本形】 C 　 翻轉 　 【轉位】 C/E

分母＝E（單音）
分子＝C（和弦的構成音）

2 ▶ 複雜的聲響也可以用分數和弦來表現

　　分數和弦不僅可以用來表示和弦的轉位，也可以用來表現更複雜且深沉的響音（譜例 2）。在使用高級的和弦配置技巧時，如延伸音（P.30~35）或持續音（P.84）等，也很常用分數和弦來標記。常常練習，彈習慣了也不錯哦!

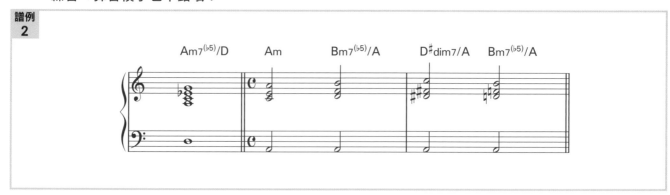

譜例 2

Am7⁽♭5⁾/D　　Am　　Bm7⁽♭5⁾/A　　D#dim7/A　　Bm7⁽♭5⁾/A

3 ▶ 要注意!若分母不是和弦構成音的時候

　　雖然譜例 3 的①跟②兩者皆是分數和弦，但其實有很大的不同。仔細看看，不同於①，②的分母音，並沒涵蓋於分子所標示的和弦內音中（又稱和弦外音）。雖然是個簡單的概念，但要培養出自己一看到這種狀況，就能立即判斷出分母音名是否是分子所標示的和弦內音。

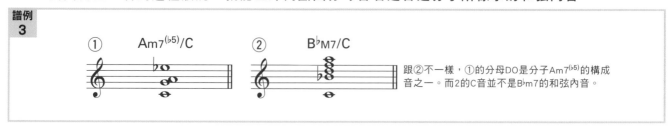

譜例 3

① Am7⁽♭5⁾/C　　② B♭M7/C

跟②不一樣，①的分母DO是分子Am7⁽♭5⁾的構成音之一。而2的C音並不是B♭m7的和弦內音。

DRILL

追根究柢 用範例的和弦記名調性為基礎，填入下方和弦的和弦記名吧。

例

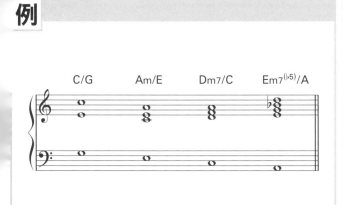

1 解答例：P.116

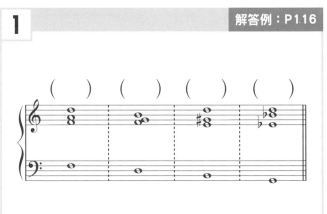

2 解答例：P116

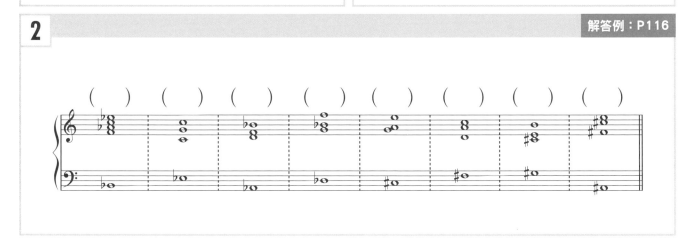

彈奏 配合低音線，彈彈看寫出來的和弦吧（和弦和音的配置都無所謂，只要盡可能地讓演奏聽起來連貫即可！）

3 解答例：P116　**CD track ㉑**

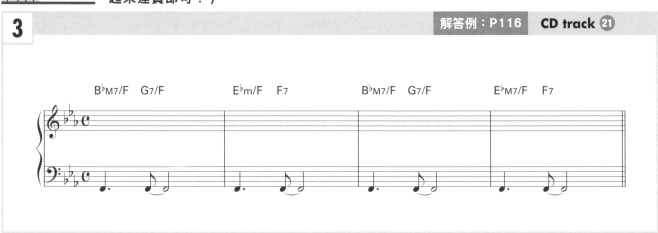

Step.2-4

將延伸音"撐到"極限，往爵士樂大師的目標邁進吧！

Tension 這個詞如果直翻的話是「緊張」，但在爵士樂來說，指的是為了要讓音色多變且帶有不穩定感的和弦附加音。

BASIC METHOD

1 ▶ 在七和弦上疊上新的音！

譜例 1-① 是將 C 調的音階 Do-Mi-SoL-Ti 堆疊起來成為 CM7。再在和弦第七音 Ti 上，疊上新加的音就會變成②。在和弦第七音以上的音統稱為延伸音。

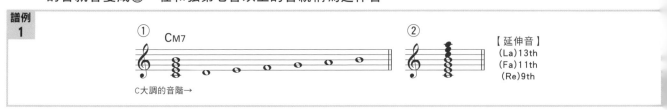

譜例 1

2 ▶ 延伸音的「距離」

延伸音有 9th、11th、13th 三種種類，與根音的距離就如譜例 2 所示。為了要把有著這些音程的延伸音與變化延伸音作區別，所以也可以將 9th、11th、13th 稱為「自然延伸音」。

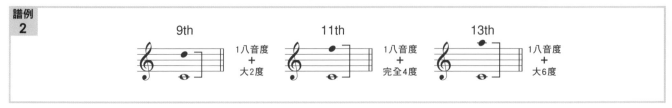

譜例 2

3 ▶ 多使用延伸音！

在爵士樂這方面，延伸音的使用是必要的。使用延伸音是做出爵士似的音樂的必要元素，所以不要害怕，試試在你的演奏裡加上延伸音吧！

4 ▶ 延伸音的標記方法

一般來說，標記延伸音的方式是像譜例 3 一樣，將延伸音加上括弧。若是要在三和弦上加上延伸音，因為是"加"上去的意思，所以使用"add"來作為標記（譜例 3-⑤）。

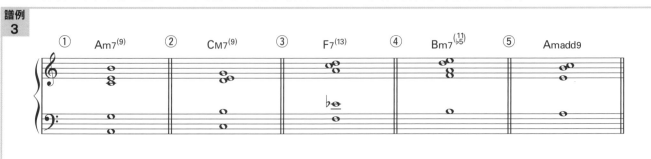

譜例 3

追根究柢 回答看看以下和弦的和弦名（每一個和弦都含有延伸音在內）。

1　解答例：P117

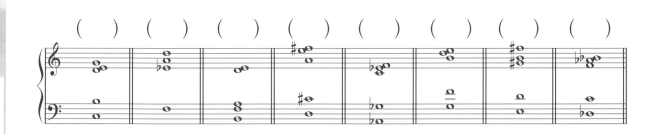

2　解答例：P117

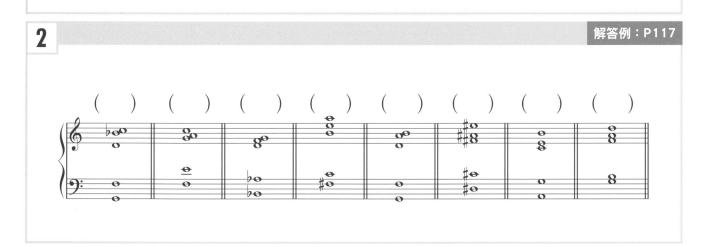

追根究柢 將下列各和弦加上延伸音，做出符合和弦名的聲響然後填進譜裡吧（延伸音請以右手可以彈的範圍作為編配的依據）。

3　解答例：P117

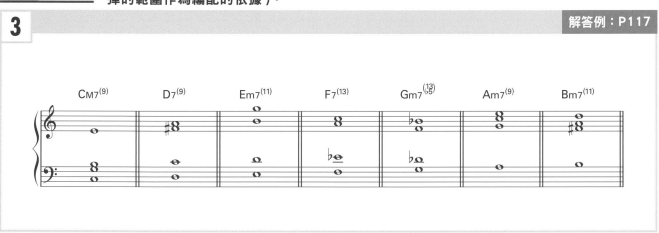

CM7(9)　　D7(9)　　Em7(11)　　F7(13)　　Gm7(13)♭5)　　Am7(9)　　Bm7(11)

Step.2-5

用變化延伸音來做出感官的聲響

把在 P.30 使用的自然延伸音加上 ♯ 或 ♭，就變成變化延伸音（Altered Tension ＝被改變的延伸音）。會產生出爵士樂特有的感官聲響。

BASIC METHOD

1 ▶ 延伸音全部有幾種種類？

將延伸音整理成表格（表 1）。看表格就可以明白，延伸音一共有七種，請先記下來。至於表格中留有的空欄，（像 13th 的情況），加上 ♯ 的延伸音（=6♯）跟 7th 的 ♭ 音（=♭7）是同一個音，所以沒有標示的意義。（♭11th 也因為類似的理由，所以也留下空欄沒有標示。）

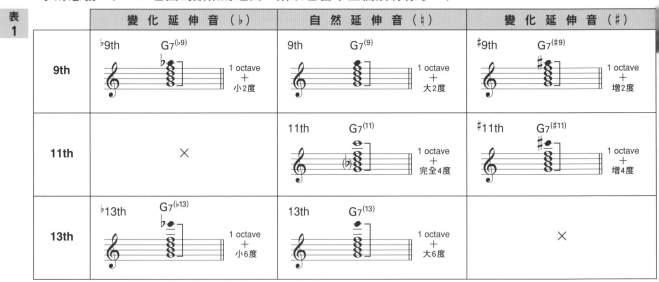

表 1

2 ▶ 根據狀況的不同來使用不同的延伸音！

延伸音是依照當下的氣氛、所屬調或是之後的走向等因素做各種不同的使用可能。譜例 1 的 ①～③的和弦進行都各有其自然延伸音，但括弧內有 ♭ 或 ♯ 標示，和弦有變化延伸音之後，音色就會產生更多變的感覺了對吧？再者，像④一樣，Ti(3rd) 遇上 Do(11th)，導致無法組成和弦的情況下，也有使用變化和弦音來代替的例子。

譜例 1

彈看看弄清楚自然延伸音及變化延伸音不同處。

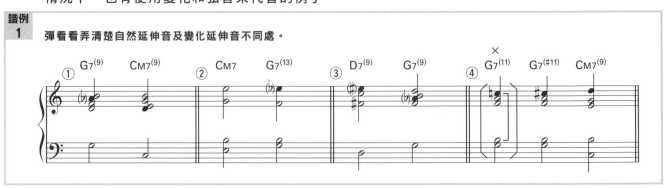

追根究柢 下面範例的和弦是標出延伸音的記名方式。仿照範例，在括弧中標出各和弦的變化延伸音吧。

例

1 解答例：P117

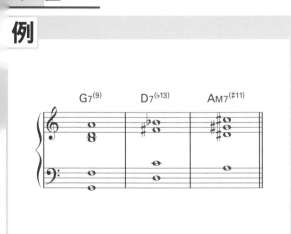
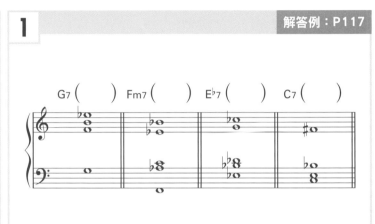

2 解答例：P117

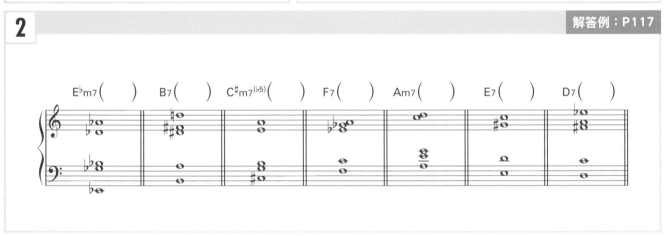

追根究柢 以下譜例中○所標示的是 ㄧ~四 各和弦的延伸音。請從下面的選項中選出正確的答案吧。

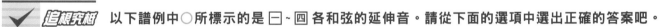

3 解答例：P117

㈠①11th ②#11th ③♭13th ㈡①♭9th ②11th ③♭13th
㈢①13th ②#9th ③#11th ㈣①9th ②♭13th ③11th

Step.2-6

用複合延伸音來做出深遠的聲響

9th & 11th、11th & 13th 等被組合起來的延伸音，通常被稱為複合延伸音。隨著組合的不同也會改變旋律線的方向性，這就是考驗演奏者品味的地方了。

BASIC METHOD

1 ▶ 擴張深度

爵士樂中的複合延伸音，擔負著做出有深度的深遠響音的角色，也讓聽起來的爵士樂感更向上提升了一階。實際使用時，為了避免音與音間的不和諧且與曲子不協調的響音產生，務必考慮一下延伸音與各和弦組成音的配置是否有突兀感。例如譜例 1 的 G7 或 E7 等和弦，為了要讓加入複合延伸音後的音色可以漂亮一點而省去了第五音。

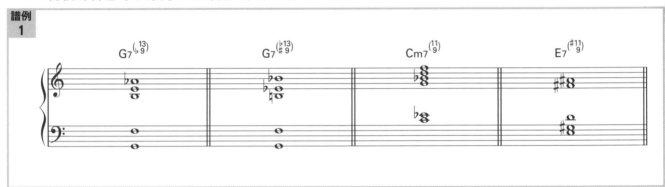

2 ▶ 和弦之上，還是和弦

譜例2的①是在C7上依序疊加上9th、♯11th、13th。仔細看看這個和弦，可以看的出C7上彷彿疊著另一個三和弦D。將這個狀態用分數和弦方式來呈現的話就如②中的標明。雖然Step2-3（P.28）中曾說分數和弦是「分母部分是單音」，但依情況的不同，也有像本例，用分母來表示和弦名的狀況。

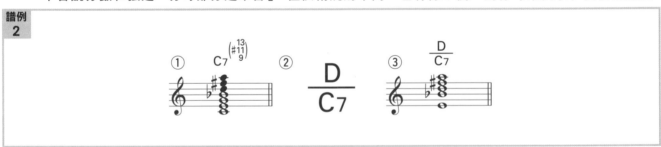

3 ▶ 什麼都有？無限可能的音響盛宴

像譜例2一樣「和弦上面還疊著其他的三和弦的狀態」叫做上聲部三和弦（Upper Structure Triad、簡稱UST）。再者，如果①省略根音及第五音的話就變成③，像這樣乍看下很複雜的和弦也很常被使用在爵士樂中。面對滿載著無限組合可能的爵士盛宴。不好好品嚐可是你的損失哦。

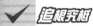 仿照範例，填入括弧中各和弦的延伸音的音級吧。

1

解答例：P117

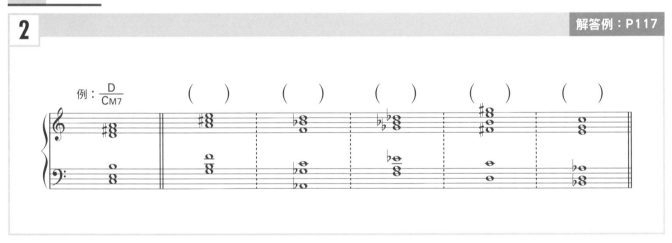

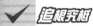 仿照範例，完成以下UST的和弦名吧。

2

解答例：P117

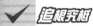 回答以下譜例①～④的和弦名吧。

3

解答例：P117 **CD track 22**

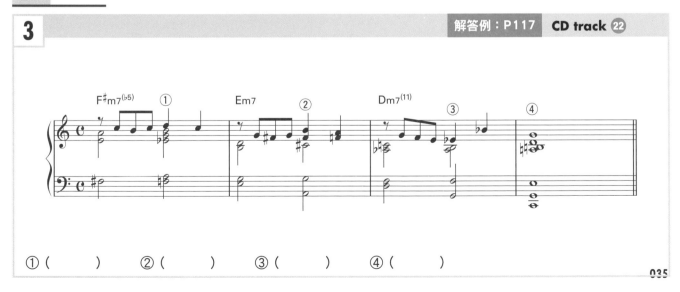

① ()　　② ()　　③ ()　　④ ()

Step.2-7

自由自在地使用和弦配置技巧

　　和弦配置 (Voicing) 指的是「該將和弦的構成音放在哪一個最佳位置」這種專業技術。學會這個好聽又好彈的和弦配置技巧，想著音色的同時試著操作看看吧。

BASIC METHOD

1 ▶ 分別使用密集聲位及遠距聲位

　　和弦配置的基礎是密集聲位 (Close) 和遠距聲位 (Open) 這兩種（譜例 1）。根據 Bass 音以外的和弦構成音之間的間隔距離來做區分的概念，雖說在演奏時選擇哪一種聲位都 OK，但爵士鋼琴有比較常用較好彈奏的密集聲位的傾向。

譜例 1

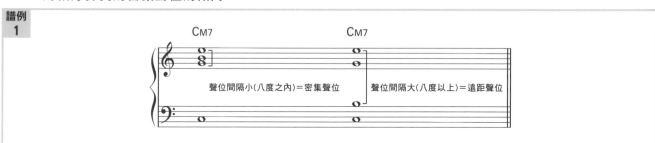

2 ▶ 省略後得到好結果

　　和弦配置也可能會讓和弦的聲音變得混濁。這個時候，如果能適切地省略掉幾個音就會改善。要省略的話，最適合的是第五音，下一個是根音（譜例 2）。「居然連根音都可以省略！」一般人都會覺得訝異，其實，和弦第 3 音和第 7 音對和弦性格的表徵性扮演了比根音更重要的角色。

譜例 2

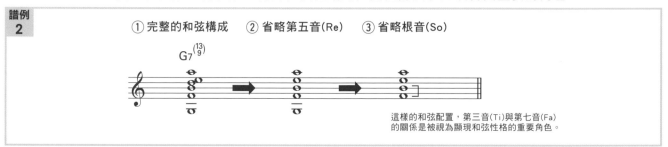

3 ▶ 右手可以掌握！ 4 Way Close

　　將旋律以鄰接的形式，把四個音收在一個八度內的和弦配置做法，稱為 4 Way Close（譜例 3）。雖然是大樂隊中管樂部所常使用的技法，但應用在鋼琴的聲部配置上，也可以形成柔和的和音。

譜例 3

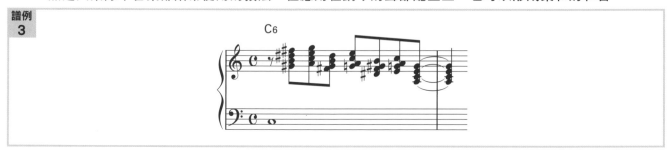

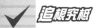

✓ **追根究柢** 保留最上面的音 (Top Note) 跟 Bass 音，只移動含在其內的音，試著寫出和弦密集聲位及遠距聲位吧。

1　解答例：P117

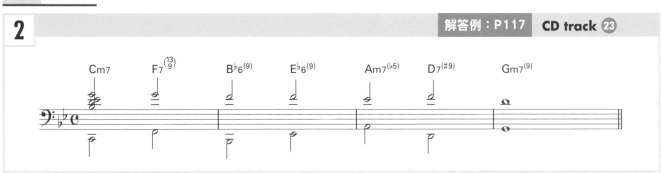

✓ **追根究柢** 保留 Top Note 跟 Bass 音，依和弦名的指定，試著配置和弦吧。

2　解答例：P117　CD track ㉓

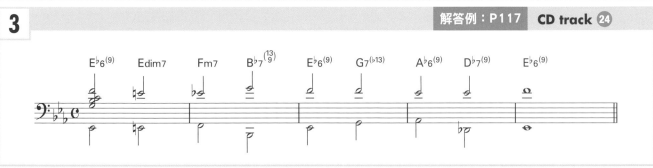

3　解答例：P117　CD track ㉔

4　解答例：P117　CD track ㉕

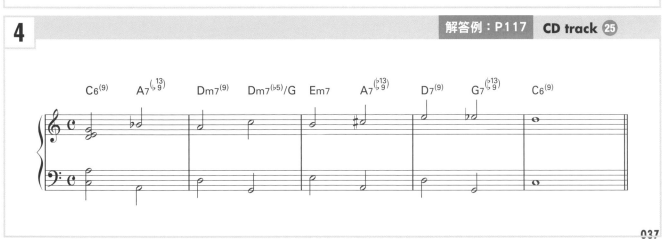

REVIEW

一邊品味著延伸音和七和弦、六和弦的聲音，一邊輕鬆愉快的彈吧。

肯德基老家鄉 ▶ CD track 26

MY OLD KENTUCKY HOME
music by Foster Stephen Collins

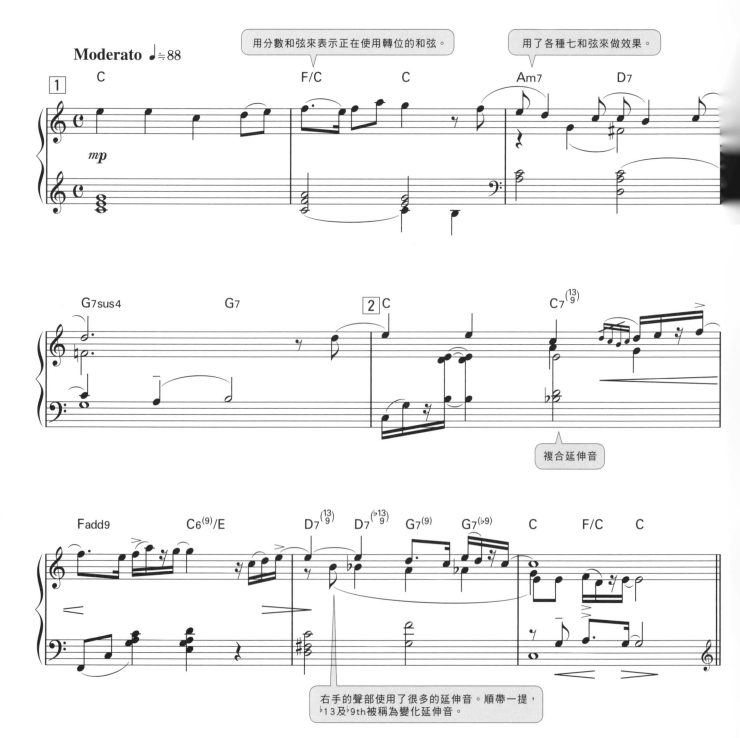

用分數和弦來表示正在使用轉位的和弦。

用了各種七和弦來做效果。

複合延伸音

右手的聲部使用了很多的延伸音。順帶一提，♭13及♭9th被稱為變化延伸音。

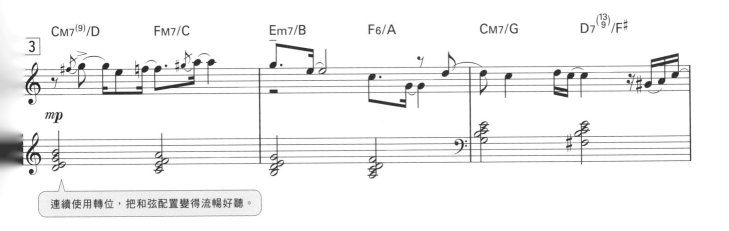

連續使用轉位，把和弦配置變得流暢好聽。

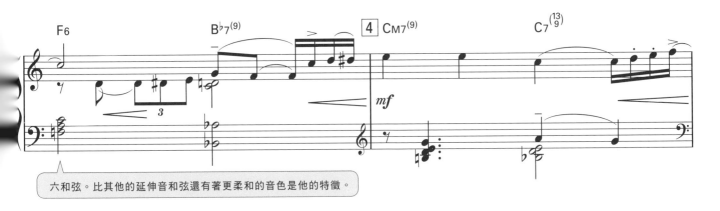

六和弦。比其他的延伸音和弦還有著更柔和的音色是他的特徵。

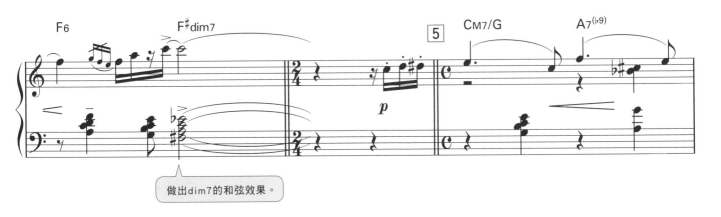

做出dim7的和弦效果。

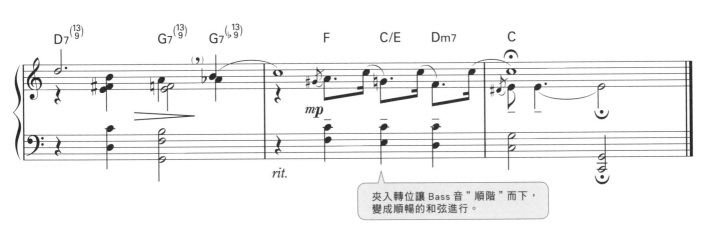

夾入轉位讓 Bass 音〝順階〞而下，
變成順暢的和弦進行。

先聽聽這個！
偉大的爵士樂手、傳說中的專輯

雖然對爵士樂有興趣，但對爵士樂手的事卻一概不知……這樣的人好像出乎意料的多。在此以如何入門爵士樂的概念向琴友們介紹讓全世界的粉絲都入迷的三位偉大的爵士名人。

1 ■ 路易斯‧阿姆斯壯

Louis Armstrong (1901-1971)

恕我直言，不認識這個人的話就真的是門外漢了(笑)。有著「書包嘴」這個綽號的他，不僅只是一流的小號手；那聽了一次就無法忘卻的苦澀歌聲，也讓許多歌迷深深著迷。

◎ 推薦專輯
【HELLO, SATCHMO! - MILLENNIUM BEST】

Louis Armstrong

將『What a Wonderful World』或『When The Saints Go Marching In』等膾炙人口的名曲收錄在內的精選輯。

2 ■ 納‧京‧高爾

Nat King Cole (1919-1965)

如果書包嘴有著「苦澀」的歌聲，那這一位就是「甜～美」歌聲的代表人物。雖然他在鋼琴界已留下非凡的事蹟，但也以他的美聲發表了很多首名曲。

◎ 推薦專輯
【納‧京‧高爾精選輯】

Nat King Cole

每一首曲子都因他美麗的歌聲，不知不覺就讓人聽得入神。專輯中的『Stardust』—那會被融化了的甜美音色，被視為爵士樂迷們的必聽曲目。

3 ■ 邁爾士‧戴維斯

Miles Davis (1926-1991)

在20世紀的爵士樂界，應該沒有一個小號手留下的影響比他還多吧。與"摩登爵士樂之王"的稱呼十分相稱，他開拓了爵士樂更多樣的可能性，是一位總是走在時代最先端的爵士樂界的超級明星。

◎ 推薦專輯
【Kind of Blue】

Miles Davis

靜謐且冷靜的爵士樂，將初期邁爾士的聲音凝結起來的一張專輯。其他成員的演奏也是非常的華麗，令人讚嘆！

*Step.*3 ⟩⟩⟩

在即興演奏上也管用！
音階的秘密

「雖然很常聽到音階這個詞，卻不太
了解」這樣的人可能很多吧？但是，
只要搞懂了音階的組織及構成之後，
可以精通即興演奏的可能性也就大
增！有這樣的認知後，就會覺得音
階是必須學會的項目。

Step.3-1

大調音階與小調音階

　　音階（Scale），是將音符由低到高，（或由高到低）的順序排列出來的東西。包含爵士樂在內的西洋音樂中最基礎的東西，就是大調音階（Major Scale）及小調音階（minor Scale）了。

BASIC METHOD

1 ▶ 大調音階與小調音階

　　先複習一下基本的東西吧。如譜例 1，只用到鋼琴的白鍵，從 Do 開始的音階就是大調音階，從 La 開始的是自然小調音階。和聲小調音階則是將自然小調音階的第七音（SoL）往上升半音（成為 SoL 升），提高往 La 的推動力，和聲小音階則是將和聲小音階中的第六音（Fa）往上升半音（成為 Fa 升）讓音階變得順暢一點，好唱一點，就是旋律小音階了。

譜例
1

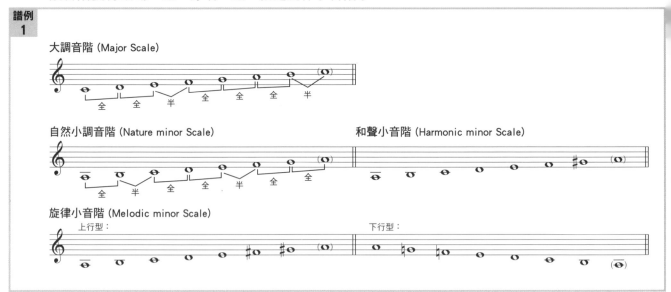

2 ▶ 所謂的自然音階（Diatonic Scale）

　　大調音階及自然小調音階被稱為自然音階。條件是「以五個全音與兩個半音音程差所構成，沒有加入任何臨時升、降記號的七聲音階」。由於是爵士樂理中常出現的用語，請牢牢記住他的定義吧（所以嚴格來說，和聲小音階和旋律小音階並不叫做自然音階）。

3 ▶ 和弦是由音階來決定！

　　和弦是由要使用的音階自然地決定的。例如 C 大調，和弦構成是由白鍵上的音所組成的，G 大調的話則加入了 Fa#，去掉 Fa（譜例 2）。像這樣只能由各調的音階構成音而建立的和弦就叫做調性和弦（Diatonic Chord）。

譜例
2

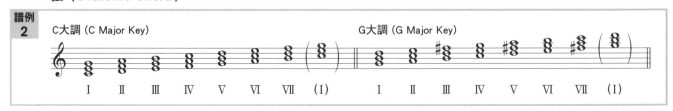

追根究柢 依照範例，將與四角形中的敘述一致的和弦名用線連起來。

1

解答例：P118

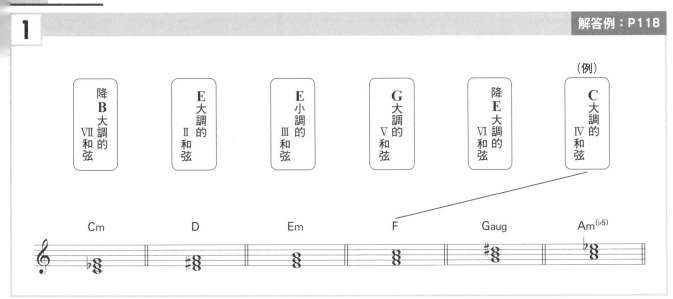

追根究柢 下表為大調音階與自然小調音階的調性七和弦的關係，一邊看以下的參考譜例，一邊從選項中找出答案吧。

2

解答例：P118

	I_7	II_7	III_7	IV_7	V_7	VI_7	VII_7
大調音階	M7	m7			屬七和弦		m7$^{(♭5)}$
自然小調音階			M7			M7	

《選項》 ① M7　② m7　③ m7$^{(♭5)}$　④ 屬七和弦

《參考譜例》

大調音階（Major Scale）　　　　　　　　　**自然小調音階**（Natural minor Scale）

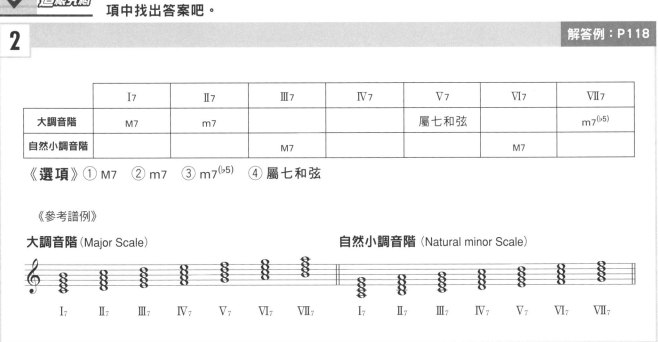

Step.3-2

多利安調式音階與米索利地安調式音階

被使用在中世紀歐洲的基督教會音樂上的教會調式（Church Mode），是大調音階跟小調音階的原型。跟離現在 1000 年以上的思考方法，在現代依舊沒有改變且好用。

BASIC METHOD

1 ▶ 經常被使用的教會調式

譜例 1 當中的 7 個 Mode Scale 是常被使用在爵士樂的教會調式。雖然所有 Mode Scale 的構成音是一樣的，但會根據「哪個音是主音（起始音）」而名稱會有所不同。如果將大調音階的 Do-Re-Mi-Fa-SoL-La-Ti 追本溯源的的話，是一種被稱為 Ionian 音階（Ionian Scale）的教會調式。

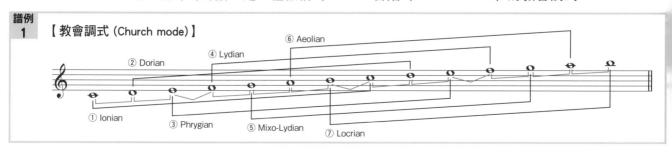

譜例 1 【教會調式（Church mode）】
② Dorian　④ Lydian　⑥ Aeolian
① Ionian　③ Phrygian　⑤ Mixo-Lydian　⑦ Locrian

2 ▶ 多利安調式音階（Dorian Scale）

譜例 2-①的多利安雖然是以 C 調中的 Re 是主音為例，但如果將 Do 設定為調式的主音的話就變成②的排列方式了。順帶一提，③是由①所做成的旋律範例。也許會有類中世紀音樂的印象也不一定。

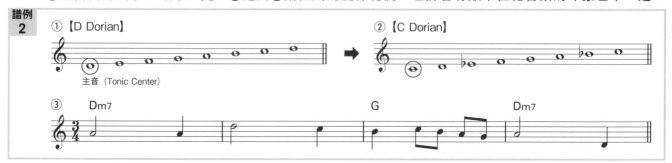

譜例 2 ①【D Dorian】主音（Tonic Center）　②【C Dorian】
③ Dm7　G　Dm7

3 ▶ 米索利地安調式音階（Mixo-lydian Scale）

起始音（主音）設定為 SoL 的話就是譜例 3-①，然後將主音設定成 Re 就變成像②那樣。教會調式有很多可以互相結合的和弦。多利安調式音階的話是 m7（D 多利安的話是 Dm7），米索利地安的話是屬七和弦可以跟他配。③的樂句是將每個和弦的根音都當成米索利地安調式主音的範例。

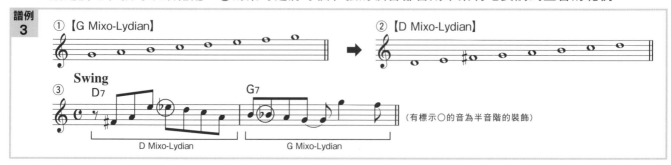

譜例 3 ①【G Mixo-Lydian】　②【D Mixo-Lydian】
③ Swing　D7　G7
D Mixo-Lydian　G Mixo-Lydian
（有標示○的音為半音階的裝飾）

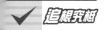

追根究柢 參考範例，依指定的調式完成以下各和弦所需使用的音階排列順序。（完成後，加上指定的和弦彈奏看看。）

1

解答例：P119

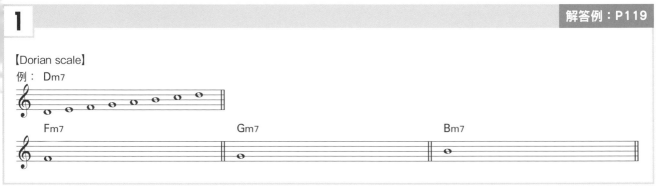

【Dorian scale】
例： Dm7

Fm7　　　　　　Gm7　　　　　　Bm7

2

解答例：P119

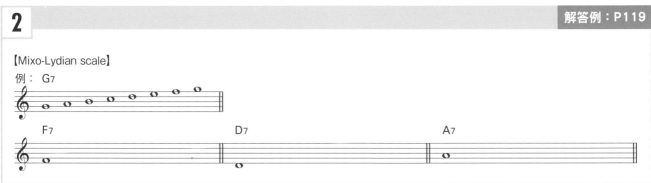

【Mixo-Lydian scale】
例： G7

F7　　　　　　D7　　　　　　A7

彈奏 請注意以下譜例的各音階的聲音，彈奏看看吧。

追根究柢 半音階的裝飾音中，有哪些音不屬於該調式的音。請圈出那個音。

3

解答例：P119　CD track 27

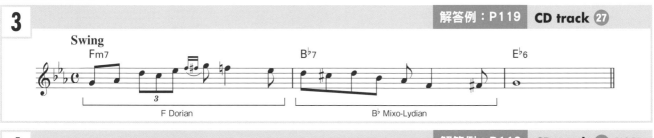

Swing
Fm7　　　　　　B♭7　　　　　　E♭6

F Dorian　　　　　　B♭ Mixo-Lydian

4

解答例：P119　CD track 27 0'09"~

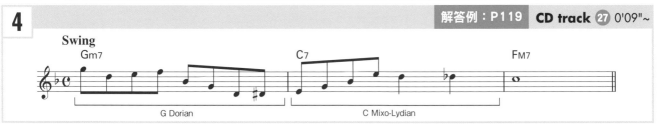

Swing
Gm7　　　　　　C7　　　　　　FM7

G Dorian　　　　　　C Mixo-Lydian

5

解答例：P119　CD track 27 0'18"~

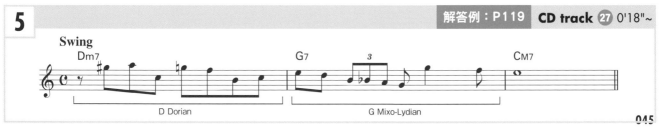

Swing
Dm7　　　　　　G7　　　　　　CM7

D Dorian　　　　　　G Mixo-Lydian

Step.3-3

利地安調式音階與利地安♭7 調式音階

讓我們更深入探討 P.44 所介紹過的教會調式吧。在此要介紹的是，頗為個性派的兩種音階。

BASIC METHOD

1 ▶ 利地安調式音階（Lydian Scale）

第四個音和主音相差增四度音程，是很有特色的一個音階（譜例 1-①）。而與這個音階相配的和弦之一是 IV 級大七和弦（IV M7）。例如 C 大調的 IV M7 就是 FM7。與 FM7「相配」的音階（＝爵士音階 Available Note Scale）是 F Lydian。從中尋找音符，就可以找到與其相稱的和弦延伸音（③）。

譜例 1

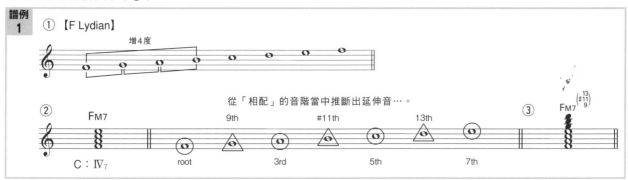

2 ▶ 利地安♭7 調式音階（Lydian♭7th Scale）

這一個音階相當特別。不是很純粹的教會調式，是為了要讓音色有所變化而刻意將利地安調式音階的第 7 音降半音（譜例 2）。這個音階也和米索利地安調式音階（P.44）一樣，都是在屬七和弦時常用的爵士音階。

譜例 2

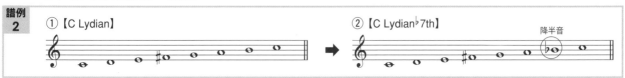

3 ▶ 使用於即興表演

由於一個和弦可以搭配的音階有好幾個，因此可以依照情況來選擇要用的音階。例如譜例 3 的第 2、第 4 小節是屬七和弦，但與其合適的音階卻各有不同。在即興表演中要像這樣先設定好每個和弦所要用的基本音階，再循序地把它當作軸心來演奏。

譜例 3

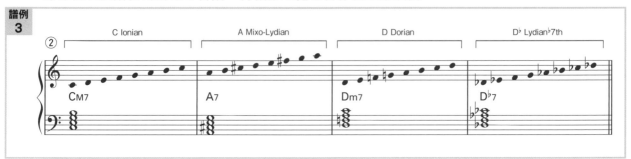

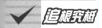

DRILL

✓ 追根究柢　參考範例，依指定的調式完成以下各和弦所需使用的音階排序。（完成後，加上指定的和弦彈奏看看。）

1　解答例：P119

【Lydian scale】
例：DM7

GM7　　　　　EM7　　　　　B♭M7

⬇

【Lydian7tn scale】
例：D7

G7　　　　　E7　　　　　B♭7

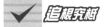　請注意各音階的特徵，彈奏看看下面的譜例吧。

✓ 追根究柢　請回答出各譜例 A~F 當中，使用了選項中哪一個音階。

2　解答例：P119　**CD track 28**

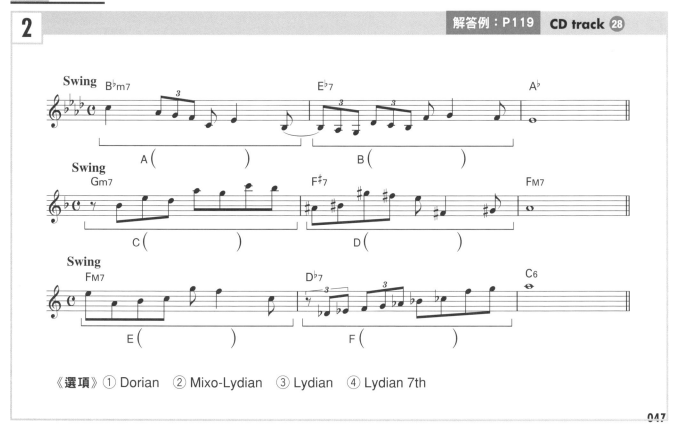

Swing　B♭m7　　　　　E♭7　　　　　A♭

A（　　　　　）　　　B（　　　　　）

Swing　Gm7　　　　　F#7　　　　　FM7

C（　　　　　）　　　D（　　　　　）

Swing　FM7　　　　　D♭7　　　　　C6

E（　　　　　）　　　F（　　　　　）

《選項》 ① Dorian　② Mixo-Lydian　③ Lydian　④ Lydian 7th

Step.3-4

藍調音階

藍調（Blues）是 19 世紀後半非裔美國人所發展出來的樂風。將日常生活中的幸福、悲傷、痛苦在 12 小節當中歌唱出來，讓之後的流行音樂與爵士樂也受到了很大的影響。

BASIC METHOD

1 ▶ 藍調音階

身為藍調音樂核心的藍調音階，是由像譜例 1 一樣將大調音階中的第 3、5、7 個音下降半音，其他音不變所組成。實際上，藍調音樂是在曲中併用了大調音階及藍調音階，把每一個半音關係都當作是音樂中的魅力裝飾音之一來活用。

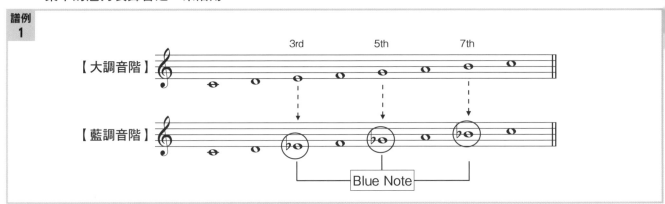

譜例 1

2 ▶ 藍調音樂特有的和弦行進

譜例 2-①是藍調基本的和弦行進。將 12 小節一氣呵成，然後製造出許許多多的變奏曲。雖然一般多用屬七和弦，但這些和弦像②所標示的一樣，會在原大調音階所建立的和弦上加上藍調音。

譜例 2

3 ▶ 各式各樣的藍調音樂

藍調音樂的基本，就是使用了用來顯現出憂鬱氣氛的音，讓「哀愁」四處飄蕩在空氣中的音樂。但是演奏的節奏，從激烈的搖擺（Swing），到輕鬆愉快的歌謠（Ballad），依內容不同而存在著各式各樣的型態。

彈奏 下面舉了幾個可以把藍調彈的很酷且好聽的基礎技巧。請把每一種都彈過一遍，弄清楚藍調中的「哀愁」音是如何運用。

1 〈以藍調音階為主，多使用半音階來裝飾〉 CD track ㉙

藍調的魅力就在於他那個「降半音」的感覺。刻意強調這個音程關係，就可以讓藍調的「感覺」更突顯了。

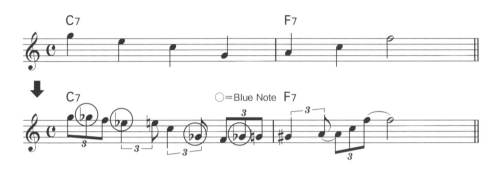

2 〈採用重音〉 CD track ㉚

將重音(在此為雙音)中的其中一聲線作同音異指連彈的話，能讓音樂更添藍調味，被用來連彈的音通常會是那一個調的主音(C大調的話是Do)，或是第5音(SoL)。

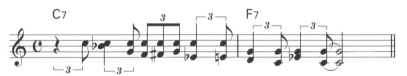

3 〈用半音階來滑奏和弦〉 CD track ㉛

跟用○圈起來的部分一樣的半音滑奏方式是藍調的「基本技法」。

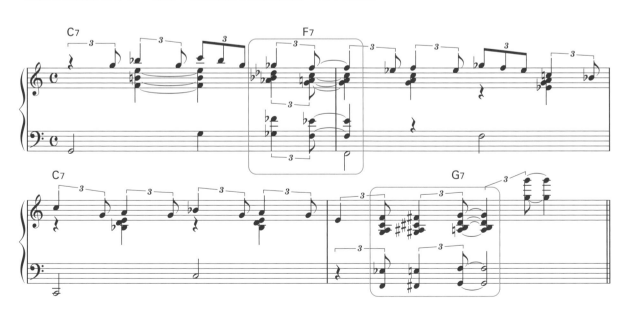

REVIEW

一邊注意正在使用的音階，一邊沉醉於音色中彈奏吧。

夏日時光 ▸ CD track 32

SUMMERTIME
music by George Gershwin
word by Heyward Dubose Edwin

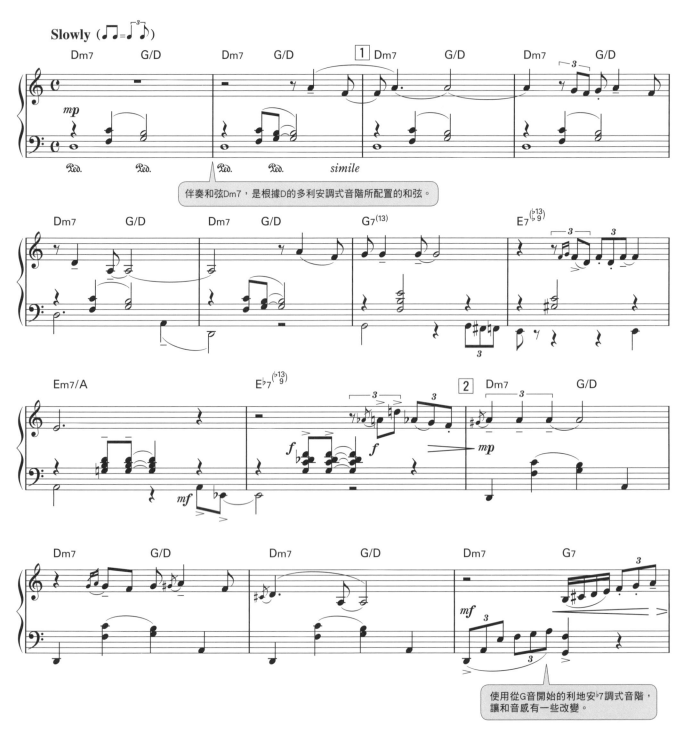

伴奏和弦Dm7，是根據D的多利安調式音階所配置的和弦。

使用從G音開始的利地安♭7調式音階，讓和音感有一些改變。

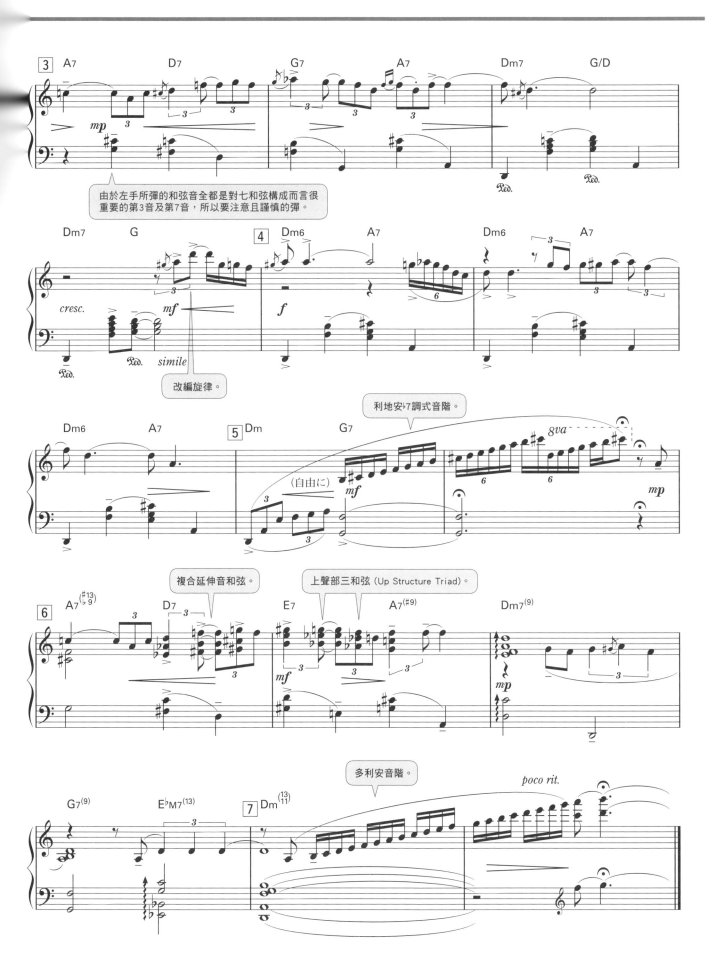

由於左手所彈的和弦音全都是對七和弦構成而言很
重要的第3音及第7音，所以要注意且謹慎的彈。

改編旋律。

利地安♭7調式音階。

複合延伸音和弦。

上聲部三和弦 (Up Structure Triad)。

多利安音階。

先聽聽這個！
偉大的爵士樂手、傳說中的專輯
（鋼琴手篇）

Art Tatum、Bud Powell、Oscar Peterson 和 Thelonious Monk …… 他們開拓爵士樂的歷史，是足以被稱為大師的鋼琴家。其實要說那些人是偉大的樂手（或音樂人）是說不完的，這邊就先介紹其中最出類拔萃的三個人吧。

1■比爾・艾文斯
Bill Evans（1929-1980）

如果問到「你最尊敬的鋼琴家是誰？」，會說出他的名字的爵士樂手應該很多吧！將古典樂的素養與爵士樂結合的風格，在他身後30年的現在也沒有褪色，持續的使粉絲著迷。

◎ 推薦專輯
【Portrait in Jazz】
比爾・艾文斯

經典中的經典名盤！尤其是當中的『Autumn Leaves』與『Some Day My Prince Will Come』勻稱的美感，堪稱為必聽曲子。

2■賀比・漢考克
Herbie Hancock（1940-）

11歲就跟芝加哥交響樂團共同演出，被譽為天才的鋼琴家。是音樂及電子工程雙博士學位的知識分子。變化自如的演奏風格，縱令是已經超過70歲，依舊是爵士樂中的先驅者。

◎ 推薦專輯
【Speak Like a Child】
賀比・漢考克

1968年錄製的傑作專輯。他獨特的透明感及優雅的浪漫感四溢。

3■奇克・柯瑞亞
Chick Corea（1941-）

稍帶強烈拉丁色彩、熱情的音色魅力。近年與上原廣美在日本武道館的演出是新的記憶點。不單單是爵士樂，古典樂及硬式搖滾等、跨域活動仍在如火如荼的持續著。

◎ 推薦專輯
【Return to Forever】
奇克・柯瑞亞

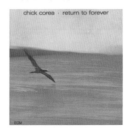

收錄了耳熟能詳的名曲『Spain』，經典中的經典專輯。以海鷗為封面的唱片套也很有名。

Step. 4

掌握和弦進行法！

在這邊要介紹更進階的和弦使用方式。活用之前所學的東西，意識到和弦連結時的前後關聯或走向，並能夠適切地運用和弦是我們的目標。如此就可以產生出更爵士化的和弦行進了。對吧！

Step.4-1

和弦的角色

　　名曲是用華麗的和弦行進來點綴的。是否也曾想過試著組合出自己的時尚和弦？因此，深入了解和弦的性質或屬性似乎是有其必要的。

BASIC METHOD

1 ▶ 先確認！調性和弦究竟是什麼來著？

　　調性和弦（P.42），是只用本調音階音來構架的和弦。譜例 1 的①跟②分別是 C 大調跟 G 大調的調性和弦（三和弦），而遵守使用調性音階音這個原則的話，也可以完成像③一樣將每一個和弦都變換成七和弦。

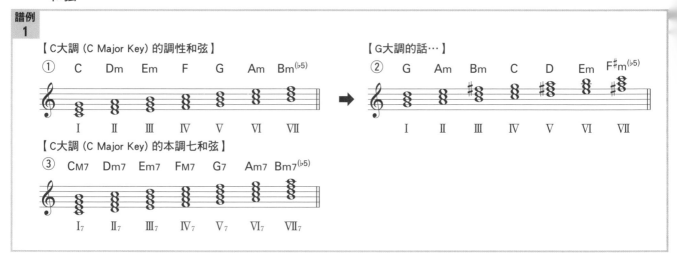

譜例 1

【C大調（C Major Key）的調性和弦】
① C　Dm　Em　F　G　Am　Bm$^{(\flat5)}$
　　Ⅰ　　Ⅱ　　Ⅲ　　Ⅳ　　Ⅴ　　Ⅵ　　Ⅶ

【G大調的話…】
② G　Am　Bm　C　D　Em　F♯m$^{(\flat5)}$
　　Ⅰ　　Ⅱ　　Ⅲ　　Ⅳ　　Ⅴ　　Ⅵ　　Ⅶ

【C大調（C Major Key）的本調七和弦】
③ CM7　Dm7　Em7　FM7　G7　Am7　Bm7$^{(\flat5)}$
　　Ⅰ₇　　Ⅱ₇　　Ⅲ₇　　Ⅳ₇　　Ⅴ₇　　Ⅵ₇　　Ⅶ₇

2 ▶ 每個和弦都有"角色"

　　譜例 1 中每一個和弦下方的 Ⅰ、Ⅱ、Ⅲ 這些羅馬級數都非常重要。每一個羅馬級數所對應的和弦，不論是在哪個調性中都可以用下表 1 所舉出的 3 個類別當中的某一個角色（屬性）來擔綱演出。

表 1

類　別	性　質	縮　寫	本　調　和　弦
主和弦 （Tonic）	【穩定】 可以說是主角。讓大家有安全感。	T	**Ⅰ**・Ⅲ・Ⅵ
下屬和弦 （Sub Dominant）	【稍微不穩定】 讓故事增添色彩。名配角。	S	Ⅱ・**Ⅳ**
屬和弦 （Dominant）	【不穩定】 主和弦的敵人。大概像是 "這邊的人們引起某個事件，然後由主和弦這個人來解決"。	D	**Ⅴ**・Ⅶ

※ 每一個類別當中，粗體字（Ⅰ、Ⅳ、Ⅴ）是最具代表性的和弦。這三個和弦稱為「基本三和弦」（Primary Chord）。

※ 即使將調性和弦由三和弦轉換成七和弦，扮演的角色也還是一樣。例如：CM7 跟 C 一樣是主和弦。轉換成六和弦，機能也不會改變，仍叫做主和弦。但是六和弦通常只會以 I6 或 IV6 出現。

追根究柢 將下列的音符當作根音，試著寫出各本調的七和弦吧。

1 解答例：P120

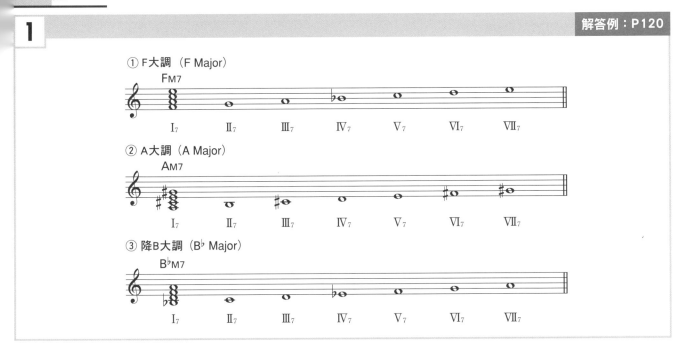

① F大調（F Major）

② A大調（A Major）

③ 降B大調（B♭ Major）

追根究柢 依據「即便加了延伸音，也不會改變原本的和弦的功能（TSD）」的這個特性，將（　）內的和弦功能用 TSD 來回答吧。然後實際的彈彈看，用耳朵來確認 TSD 的作用。

2 解答例：P120　CD track 33 0'00"~
3 解答例：P120　CD track 33 0'08"~

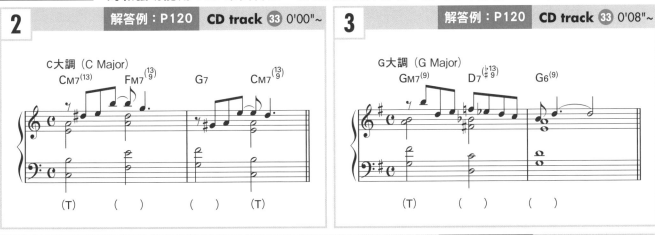

4 解答例：P120　CD track 33 0'16"~

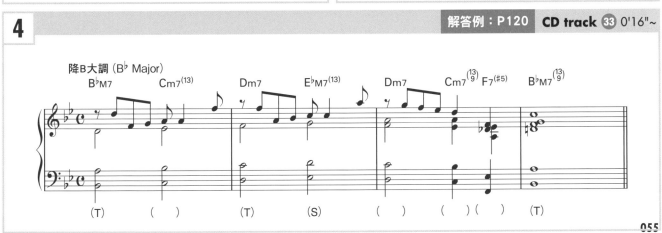

Step.4-2

終止 (Cadence) 是音樂的交通規則！

終止是用來描述三種種類 (TSD) 和弦配置（行進）的型態，可以說是以音樂的交通規則，來給予協調的和弦行進之路。

BASIC METHOD

1 ▸ 三種種類的終止

終止是依據 P.54 證實過的 TSD 的各功能而來的。使「安定」變成「不安定」，然後又回到「安定」來解決……為了能夠做出這種音樂上的 "戲劇張力"，終止會使用以下三種配置方式呈現（譜例 1）。

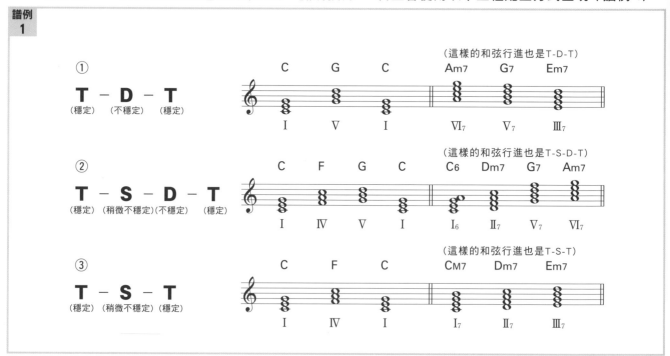

譜例 1

2 ▸ 可以連續使用！

請看譜例 2。①的部分是連續的主和弦（CM7 為 C 調主和弦，Am7 為 Am 調主和弦），接下來②是連續下屬和弦（FM7 為 C 調下屬和弦，Dm7 為 Am 調下屬和弦）對吧。這個情況下，我們將①放大解釋為大主和弦，②則是大下屬和弦。這樣的和弦使用方式，我們稱之為同功能的連用。

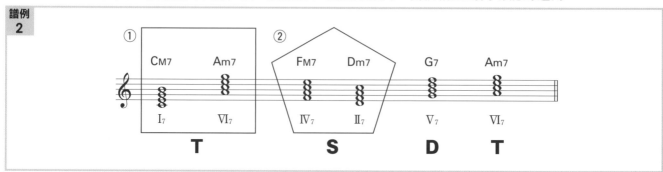

譜例 2

DRILL

追根究柢 請回答下面的和弦行進與選項中哪一個答案相符合。

1

解答例：P120

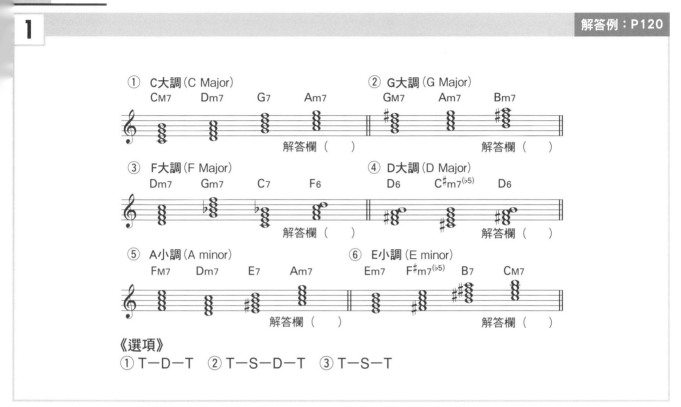

① C大調（C Major）
CM7　Dm7　G7　Am7
解答欄（　）

② G大調（G Major）
GM7　Am7　Bm7
解答欄（　）

③ F大調（F Major）
Dm7　Gm7　C7　F6
解答欄（　）

④ D大調（D Major）
D6　C♯m7(♭5)　D6
解答欄（　）

⑤ A小調（A minor）
FM7　Dm7　E7　Am7
解答欄（　）

⑥ E小調（E minor）
Em7　F♯m7(♭5)　B7　CM7
解答欄（　）

《選項》
① T—D—T　② T—S—D—T　③ T—S—T

彈奏 下列曲子中各個和弦符合 TSD 原則中的哪一項呢？請填入（　）內。盡可能的試著以爵士化的搖擺感彈奏看看吧。

2

解答例：P120　**CD track** ③

『Jingle Bells』（James Pierpont）

【F大調（F Major）】

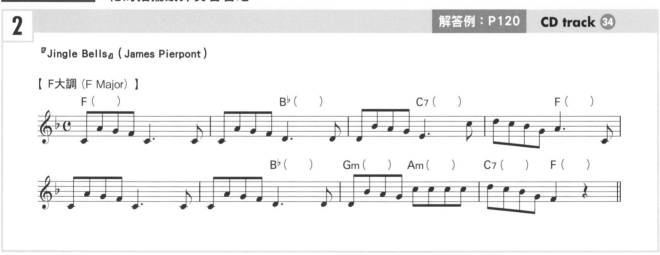

F（　）　B♭（　）　C7（　）　F（　）

B♭（　）　Gm（　）　Am（　）　C7（　）　F（　）

Step.4-3

次屬和弦 (Secondary Dominant) 是通往另一個世界的門

　　只有使用調性和弦的話，會使和弦配置受制於單一化。這時候就可以使用次屬和弦。是可以讓樂音 (Sound) 瞬間有轉調感的高水準技巧。

BASIC METHOD

1 ▶ 如果這個和弦是 I 的話

依序確認一下次屬和弦的配置方式吧。請看譜例 1。

① C 大調的 I 跟 V。V 用和弦名來說的話就是 G。

② 如果這個 G 是 I 的話，就變成了 G 大調，V7 就變成 D7。從原始的 C 大調來看這個 D7 的話就變成「V 度調的 V7」，標記為 $\overset{V}{V}_7$。

③ $\overset{V}{V}_7$ 可以在 C 大調中使用。就把他放在 V 的正前方吧（也可以把這個 V 變成七和弦。）。

譜例 1

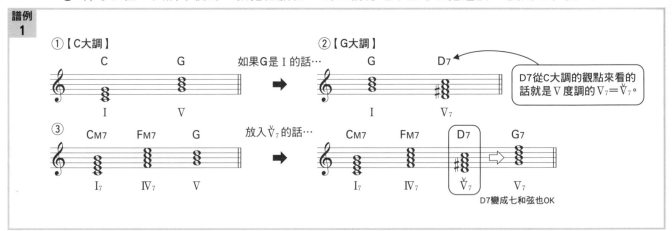

2 ▶ 各式各樣的次屬和弦

　　若是依照 **1** 來想的話，除了 $\overset{V}{V}_7$ 以外，也可以做出像譜例 2-① 一樣的次屬和弦。②是在常有的和弦行進中插入 $\overset{V}{V}_7$/II 及 $\overset{V}{V}_7$ 的例子。樂音 (Sound) 就一口氣變得很厲害對吧。

譜例 2

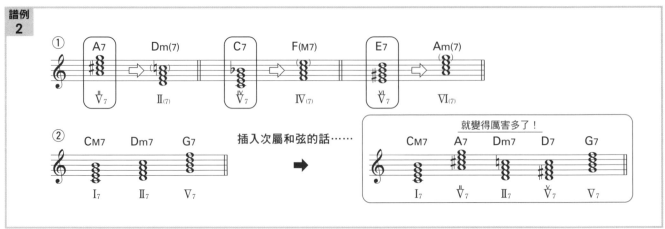

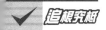

DRILL

✔ 追根究柢　依照範例，將下列和弦中隱藏的次屬和弦圈起來。然後，回答出可能是哪一個屬和弦的次屬和弦吧。

例

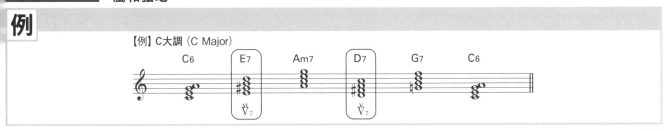

1

解答例：P120

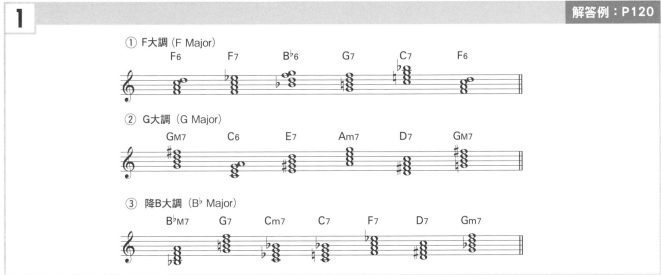

✔ 追根究柢　下列譜例當中，★的部分使用了次屬和弦。 請在選項中選出各是屬於哪級和弦的合適答案。然後，實際的彈看看，確認一下聲音吧。

2

解答例：P121　**CD track** ㉟

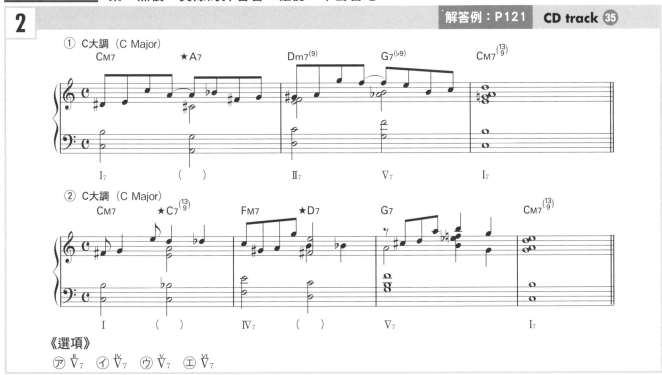

Step.4-4

下屬小三和弦 (Sub Dominant Minor) 是大人的嗜好

　　只要將使用在大調上的下屬和弦替換成下屬小調和弦，就可以表現出稍有一點哀愁的韻味。是別有一番風情的大人的技巧。

BASIC METHOD

1 ▶ 借一下小調的和音

　　依序看看下屬小三和弦的使用方法吧。請看譜例 1。

①雖然大調下屬和弦的 IV 是 "F" 和弦，但平行小調（主音同音名的小調，在此指 Cm 調）的 IV 是下屬小三和弦的 "Fm"。

②用 Fm 替代掉 F 來使用的話，就可以做出出乎意料之外的哀愁味。試著彈看看，比較一下用 Fm 與 F 的差異吧。

③、④是使用下屬小三和弦的具體例子。也請彈奏看看，比較一下音樂色彩感的不同。

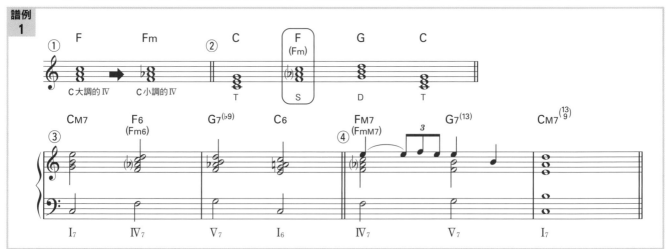

譜例 1

2 ▶ 阻礙終止（Interrupted Cadence）

　　在屬和弦及主和弦之間強行插入下屬小三和弦，就能夠讓曲子有意外的一番風味（＝阻礙終止）。譜例 2 的①當中，雖然使用了 IV 度的 Fm7，但是②是將構成音與之相似的 D♭M7(9) 當作代理和弦替代了 Fm7 來使用。雖然是很大膽的作法，但彈了之後就會有「我以前聽過這」的感受！

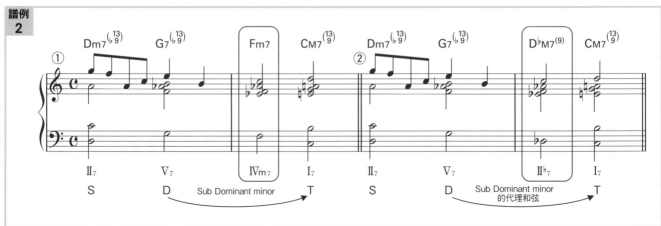

譜例 2

追根究柢 下列的和弦行進中，請在□中需加降記號的音旁加上♭記號，讓他們變成下屬小三和弦。

1 解答例：P121

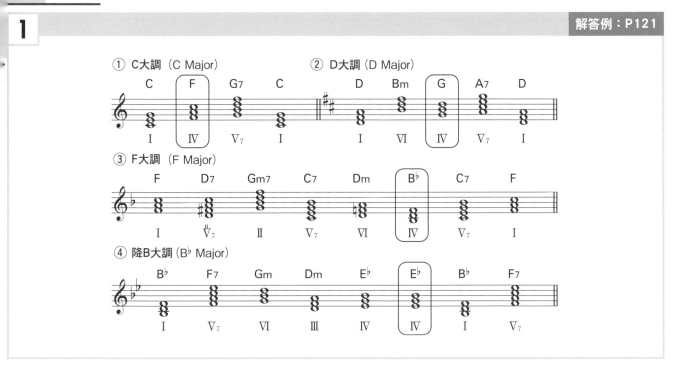

追根究柢 請將①〜③中使用的下屬小三和弦圈起來。然後實際的彈奏看看，確認他們彈出的音色。

2 解答例：P121　CD track 36

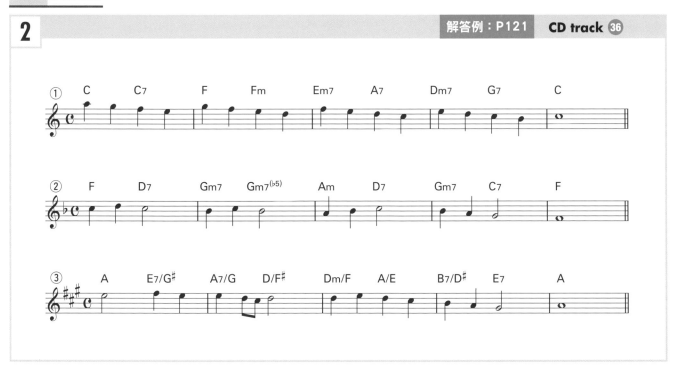

Step.4-5

做出漂亮的低音線 (Bass Line = 最低音的動線)

彈奏和弦的時候，如果根音是只依照 Bass 的基本型來彈的話，Bass Line 就會變的公式化。要一面迴過這種危險，一面知道做出漂亮低音線的方法。

BASIC METHOD

1 ▶ 省略根音

在 P.36 提過了，就算省略了和弦根音，音色也仍會是好的。因此，像譜例 1 一樣地刻意省略根音重新編排構成音的配置時，就可以做出輕盈的溫和音色。在有著木貝斯主司低音線的爵士樂三重奏或四重奏當中，鋼琴手很常用這個方法來按和弦。

譜例
1

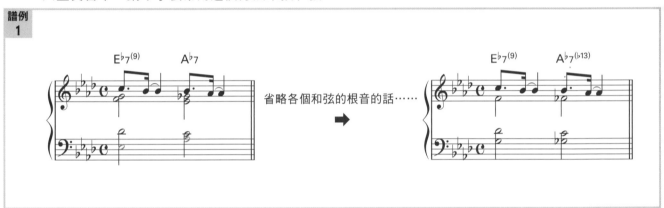

省略各個和弦的根音的話……

2 ▶ 滑奏中的低音線

不只爵士樂，在流行樂中也常見的型態。將和弦進行的各個和弦組成音重新排列，找出相鄰和弦中是以兩度來往上往下的音線，以此為基礎，做出流暢的 Bass 聲線。雖然譜例 2 的①中，全部的最低音是根音，但像②一樣將低音提高半音，就會獲得較流暢且令人印象深刻的 Bass Line。以這麼漂亮的低音線，做為主旋律的相對旋律也將很稱職。

譜例
2

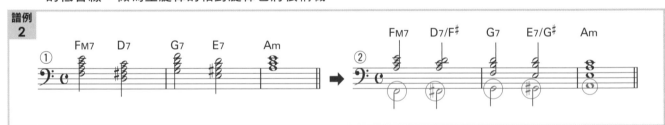

DRILL

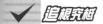

追根究柢 參考例子，將以下的和弦行進的低音線找出更流暢的聲線排列方式。

例

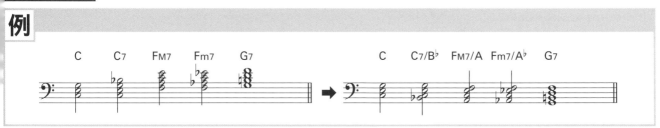

1

解答例：P122

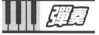

彈奏 下列的①跟②是同一個旋律。比較一下兩者低音線的差別吧。

2

CD track ㊲

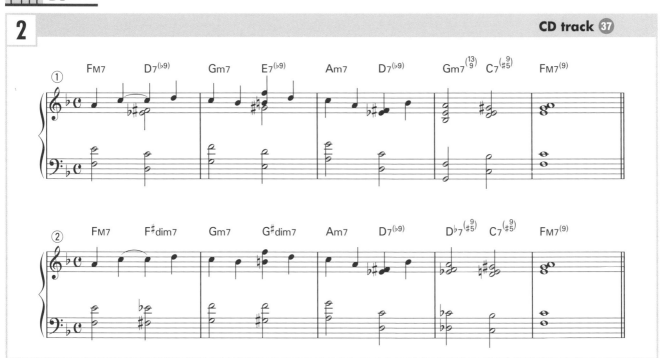

REVIEW

將和弦行進中使用的各式技巧以及一系列的旋律流動，與響音一邊對照一邊彈看看吧。

親愛的爸爸 ▶ CD track ㊳

O MIO BABBINO CARO
music by Giacomo Puccini

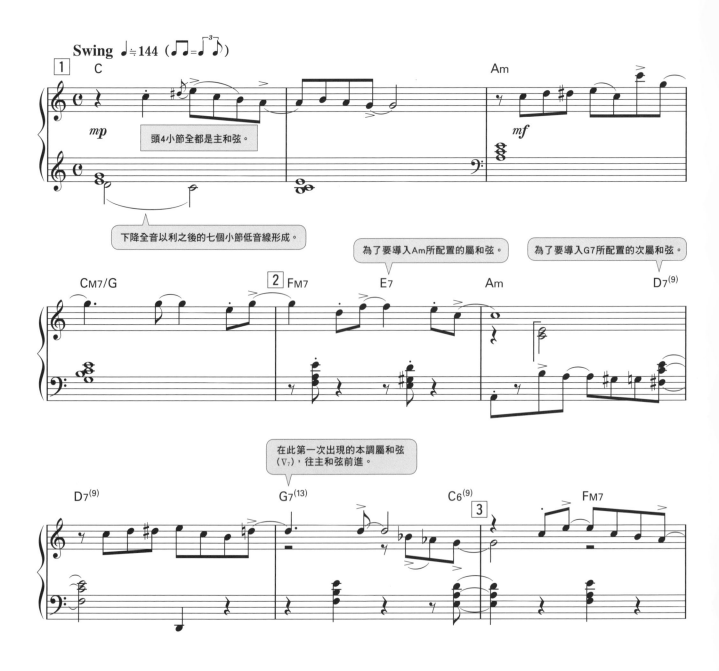

頭4小節全都是主和弦。

下降全音以利之後的七個小節低音線形成。

為了要導入Am所配置的屬和弦。

為了要導入G7所配置的次屬和弦。

在此第一次出現的本調屬和弦（V7），往主和弦前進。

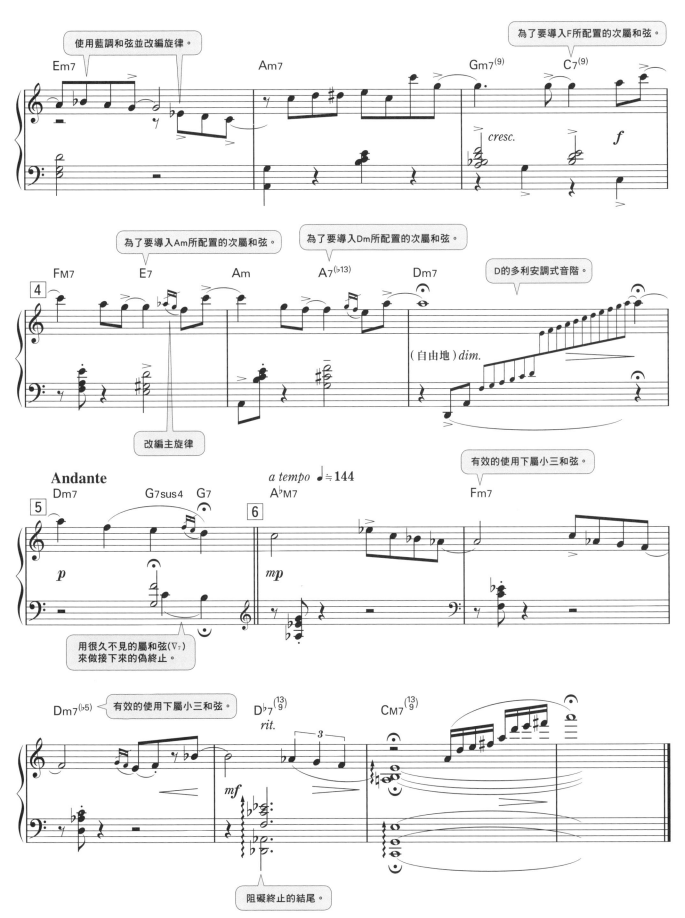

三重奏、四重奏、五重奏...
爵士樂隊是如何做出音樂的呢？

爵士樂的演奏樂團，會依照組成人數的多寡而改變稱謂。兩人是二重奏、三人是三重奏、四人是四重奏、五人就是五重奏（也有超過5個人的組合）。下面來介紹一下各重奏常用的器樂組合方式。

● **鋼琴三重奏**
（Piano Trio）

基本的組合是鋼琴＋爵士鼓＋低音大提琴。這個組合的有趣點是，加入彷彿變成主角的管樂器時，三個人便順順當當的依次變成伴奏。每一個角色都會讓節奏表現變得更優越，在爵士樂界，只要說到「節奏組」，就是指這三個樂器。

● **One Horn Quarter**

加上在鋼琴三重奏裡彷彿是主角的管樂器（小號、長號等等）組合而成的。基本上管樂是主樂器，其他三個變成是伴奏，但跟其他的組合一樣，一進入曲子，也會參與即興演奏的演出，輪替成為主角。

● **Two Front Quintet**

薩克斯風＋小號＋鋼琴三重奏等等，在One Horn Quarter上再加一個主角的型態。人數增加當然音色也會變的豪華，但依照樂手間的默契，樂音演出也會產生劇烈的變化。

爵士樂的優點就是，只要遵守最低限的規則，不管是何種樂器都可以作為演奏主角。這個規則就是「演奏完決定好的主題之後，就可以依序加入各樂器的即興表演」。例如：小號是主角的時候，即興表演的順序大致以下所示。

① **小號吹奏主要樂章**
（1個段落）

② **小號的即興表演**
（反覆幾個段落。長度隨意）

③ **鋼琴的即興表演**
（長短隨意，要比小號短）

④ **低音大提琴的即興表演**
（通常會更短）

⑤ **鼓組的即興表演**
（有時也會被省略）

⑥ **小號吹奏主要樂章的一個段落來結尾**

今後有機會接觸到爵士演奏的場合時，請試著一邊想這個獨奏順序一邊聽。也許你也會發現到：原來每一位樂手都在這個規則的默契下，享受著彼此以音樂為語言在精彩地對話也不一定。

Step.5 ⟫⟫⟫

**將旋律&和弦中
經常反覆出現的技巧
使用地淋漓盡致**

在此介紹想要彈奏爵士樂的話絕對不
能離手的必備技能。或許也會因其中
有很多是以前聽過的詞彙而喜不自禁
也不一定。充分的理解並運用這些決
勝樂句的話，會讓人更喜歡爵士鋼琴。

Step.5-1

循環和弦與逆循環和弦

循環和弦（Cyclic Chord），是不論環繞使用幾次都可以的和弦進行。大部分的情況是從主和弦開始，經過幾個和弦之後又回到主和弦，形成一個圈。

BASIC METHOD

1 ▶ 口號是 "一六二五"

循環和弦當中最有名的是「I→VI→II→V」的行進（譜例 1-①）。在爵士樂手間稱作「一六二五」，再基本不過的和弦進行，也在蓋希文（Gershwin）的名曲『I Got Rhythm』中，與其變化型和弦進行一起使用（譜例 1-②）。把 II 用 IV 來取代的「一六四五」也頻繁的被使用。

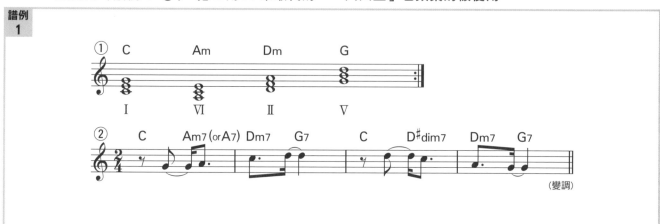

2 ▶ 逆循環和弦

雖說是「逆」，但並不是單純的從反方向前進。循環和弦大多是從 I 開始，但從 I 以外的和弦（VI 或 IV 等等）開始的循環和弦，就叫做「逆循環和弦」。譜例 2-①是典型的逆循環和弦，看的出來只是改變了原「一六二五」的行進順序，變成由 VI 開始，反覆地彈 VI→II→V→I 級和弦。以 VI 為起始和弦給人帶有些浮動不安、黑暗的感覺。②也是經典的逆循環和弦例子。

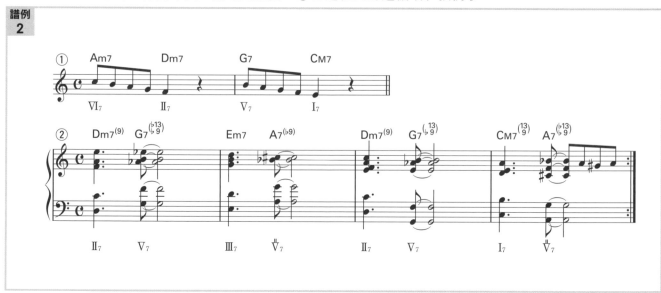

追根究柢 參考範例，完成各調的 I→VI→II→V 循環和弦吧。

例

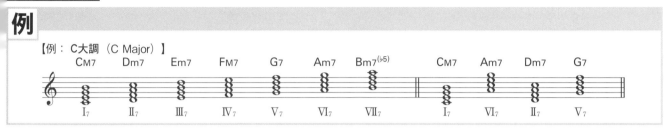

1

解答例：P122

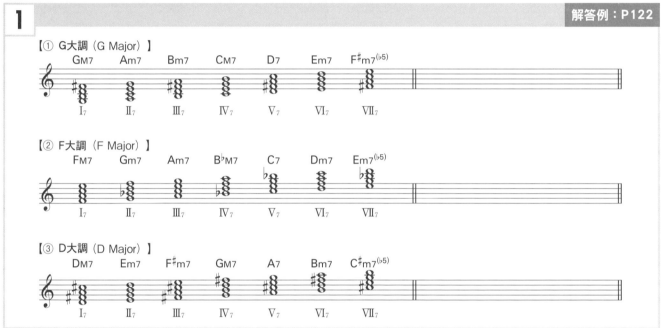

追根究柢 請回答以下的循環和弦，是㋑ I→VI→II→V、㋺ VI→II→V→I 的哪一個呢？然後再實際的彈過一遍，確認一下音樂的流動感。

2

解答例：P122
CD track ㊴

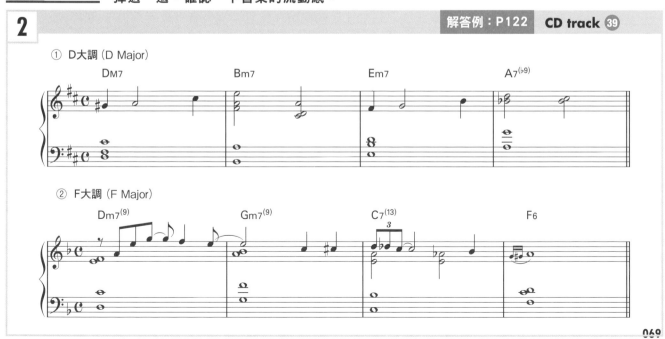

Step.5-2

再來一遍！『模進』的使用方法

將同個音型改變音高，重複個幾次，像這樣重複某個音型，就稱為模進（Sequence）。（日文叫做「反復進行」）。

BASIC METHOD

1 ▶ 並不只是單純地重複

譜例 1- ①是模進的典型例子。將旋律或節奏加上少許變化的狀態下進行模進，第一小節的旋律在第二小節變化了音高（提升全音）並重複（節奏），第三小節只有重複節奏，第四小節則是在第四拍加入了休止符。而②則是藉由謹慎地重複和弦的流動方式或低音線型的走法，產生多種模進型態變化的例子。

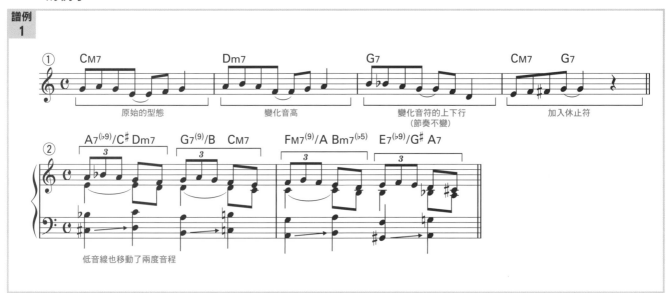

2 ▶ 在模進之上，自由地即興表演！

重複特定音型的模進，與自由演奏的即興表演是很大的反差，但卻意外的合拍。譜例 2 中，在左手的模進之上，右手自由地即興演奏。由於左手的同型反覆可以讓樂音有安定感，即興演奏的部分就可以無拘束的輕鬆演奏。

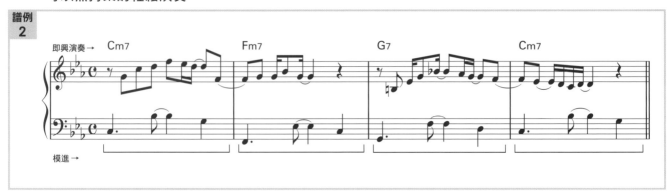

✔ **追根究柢**　參考範例，一邊反覆└────┘記號內的音型，一邊完成旋律吧（請不要在意書後的解答，自由地創作）。

例

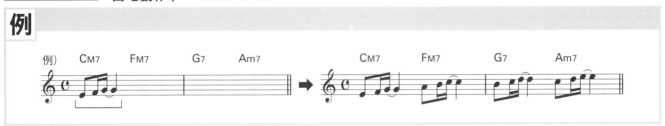

1　解答例：P122　CD track ④⓪

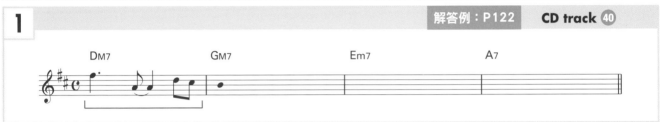

2　解答例：P122　CD track ④①

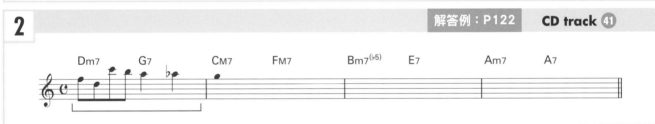

3　解答例：P123　CD track ④②

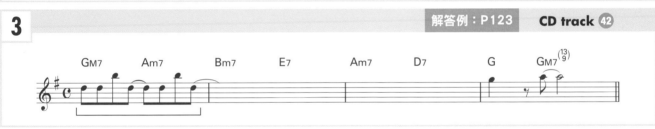

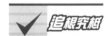

✔ **追根究柢**　下面的樂譜沒有寫出第二小節以後的旋律。以第一小節的旋律為參考，在第 2 ～ 4 小節做模進練習創造自己的旋律吧。

4　解答例：P123　CD track ④③

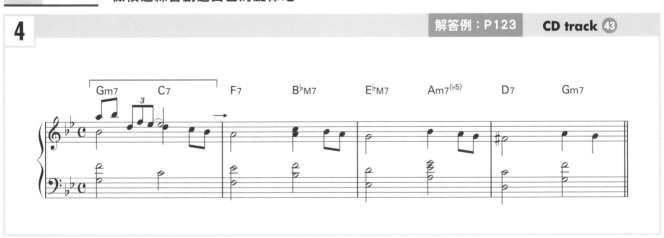

Step.5-3

用屬和弦模式 (Dominant Motion) 來拉長聲音！

從屬七和弦往主和弦前進的和弦進行，稱作屬和弦模式。和弦進行的例子就像是 G7 → C。由「不穩定→穩定」這種響音流動，在音樂中發生的頻率正如呼吸一般自然。

BASIC METHOD

1 ▶ 三全音音程（Tritone）

跟純三和弦的 G 比起來，屬七和弦 G7 明顯地有較強的力量往主和弦 C 趨近，這是因為 G7 和弦的構成音有著特殊的音程的緣故。譜例 1 的 G7 的構成音當中，第七音（Fa）有著"想"往下降兩度，第三音（Ti）有往上升半音的傾向，而這兩個音的音程稱為 Tritone（三全音）。

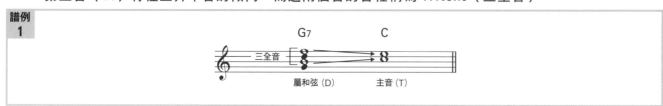

譜例
1

2 ▶ 屬七和弦「強烈」的原因

包含三全音的和弦，為有著「想要解決到主音」的強烈屬和弦性質。因此就算省略和弦的根音或第五音，僅剩第三、第七音所構成的三全音音程，就能充分達成屬和弦的功能。

3 ▶ 連續屬和弦模式

不將 G7 的第三個音 Ti 升半音，而是刻意降半音，讓它變成 Ti♭ 的話，當然下一個和弦就不是 C 而是 C7 了（譜例 2-①），因為 C7 和弦的組成裡有 Ti♭。由於 C7 也是屬七和弦，和弦第三音 E 往 F 和弦的主音 F 前進。將 F 又變成 F7……的話，如果一直重複這個動作會變成怎麼樣呢？

其實會像②一樣，繞了一周後會回到原本的 G7。

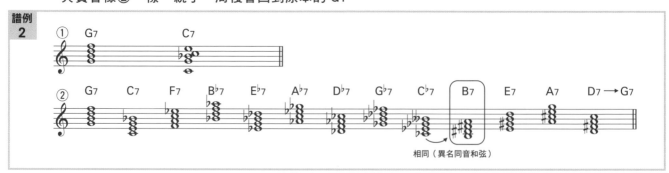

譜例
2

4 ▶ 利用屬和弦模式做出戲劇化的展開

只要能夠稍微將連續屬和弦模式使用得當，就可以轉成想像不到的調。例如：C 大調（C Major）及降 D 大調（D♭ Major），從♭的數量看來是距離很近的調，但如果使用譜例 2-②從 G7 先轉到 A♭7 然後再轉到 D♭ 的話，就可以演奏出戲劇性的轉調。

✓ **追根究柢** 將下列的和弦進行中，□內的東西變成屬七和弦吧。

1 解答例：P123

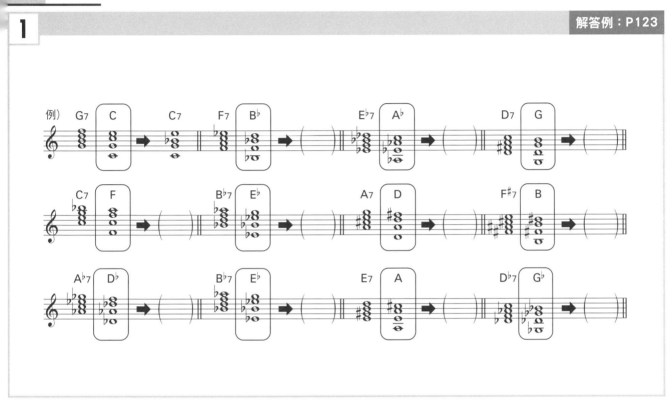

下面的譜例是循環和弦（I-VI-II-V）。將在小節括弧內的♯記號音加入的話，和弦進行會變成 A7 → D7 → G7 的連續屬七和弦，成為連續屬和弦模式。彈彈看然後比較一下和弦進行變化前後的不同吧。

※ 範例演奏中，反覆段是加上♯記號音，和弦變成 A7 → D7$^{(9)}$ → G7$^{(13/9)}$ 來彈奏的。

2 CD track ④④

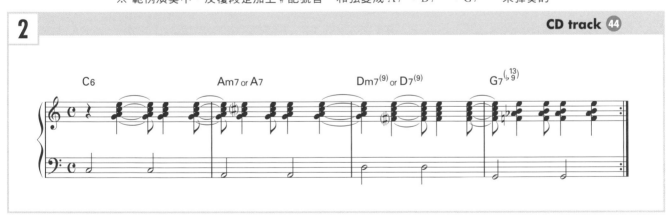

Step.5-4

用大絕招 Two-Five 來做出「這就是爵士樂」的聲音

Dm7 → G7 等等，II(7) → V(7) 的進行總稱為 Two-Five。這個進行，其實扮演著讓音色饒富能量及壯大氣勢的角色。

BASIC METHOD

1 ▶ II 與 V 十分有緣！

雖然屬於屬和弦的 V7，已有著往主和弦 I 進行的趨近性，若在它之前再放入 II7，更可以一口氣提高向主和弦進行的推動力。對 V7 來說，II7 就像是威力無比的搭檔！一個人辦不到的事情，兩個人同心協力的話就會產生無限的可能性，他們就是這種關係。譜例 1 加入 II7 後…推進力 UP！！

譜例 1

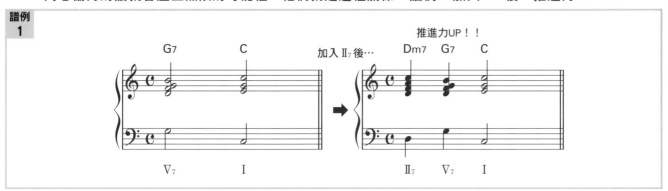

2 ▶ 利用 II7 → V7，讓和弦進行變得華麗

在♭7或♭7、7、♭7這些次屬和弦前面，加入符合把這些都當作 V 的 II7 的和弦，就更可以演奏出味道不同的氣氛。在譜例 2-①中的 C7 是♭7。在此，再插入相當於 F 和弦的 II7，Gm7 的話，就變成了②，音色的推進力就一口氣提升了。這股能量，正是利用 II7 與 V7 強烈關係的 Two-Five 的真面目。

譜例 2

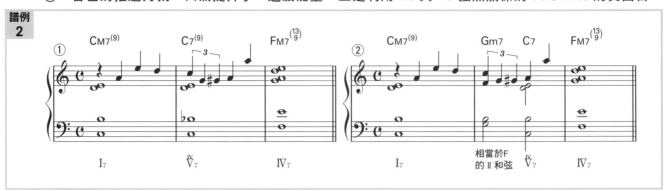

✓ **追根究柢** 以每題第三個屬七和弦為基礎來看，他的 II 級和弦會是前列兩和弦中的哪一個呢？參考範例，把答案圈出來吧。

1

解答例：P123

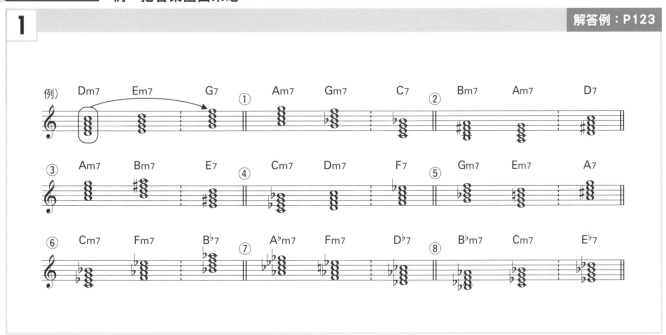

彈奏 下面是在 Two-Five 中再加上 I 的 Two-Five-One 的經典範例。重複彈幾遍，感受一下音符的微妙差別吧。

2

CD track 45

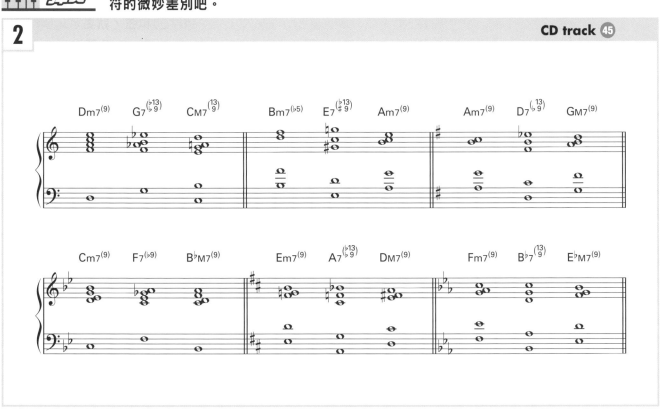

Step.5-5

嚴禁使用的偷懶技巧?降二代五的秘密

根據和弦的功能或構成音,存在著可以替代使用的和弦(=代理和弦),其中最具個性的則是「降二代五」。雖然是很謎樣的名字,但卻是很便利的和弦代用秘技哦!

BASIC METHOD

1 ▶ 可以確實使用的爵士樂化的響音

讓我們按順序來說明降二代五的使用方法吧。請看譜例 1。

①由於 G7 是屬和弦(D),有往主和弦 C 趨近的特質。

②可以代替這個 G7 來使用的是 "降二代五" 的 D♭7。請彈奏看看。雖然感受會有點不同,但與 G7 行進到 C 相較,應該毫不遜色。(Ti 是 Do♭ 的異名同音)。

③降二代五是位於原本 V7 的減 5 度(增 4 度)。只要記住這個位置關係的話,就可以自在的使用降二代五,並做出爵士樂化的響音。

譜例 1

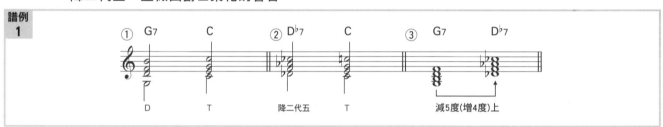

2 ▶ 各式各樣的降二代五使用方法

在這邊介紹幾個降二代五的其他使用方法吧。譜例 2- ①~③,每一個都使用了 G7 降二代五的 D♭7。

①把一般的和弦進行 FM7 → G7 → CM7 的 G7 用 D♭7 來取代的例子。雖然是最正統的降二代五的使用方法,但多少會摻入一些聽來唐突的感覺(雖說這也還是很有魅力…)。

②在 Dm7(II7)後面放置降二代五的例子。滑奏每個半音線往 CM7 前進。這個型態經常使用於爵士樂,所以請一定要牢記。

③先彈奏一次 G7,然後在後面放置降二代五的例子。讓原本的和弦與降二代五連續,可以產生惡作劇似的,詼諧的和弦行進。

譜例 2

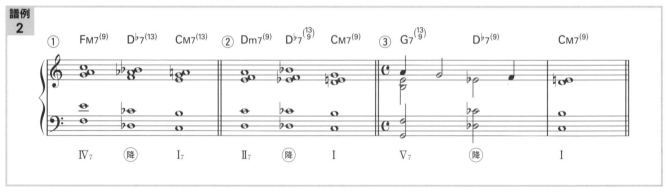

✓ **追根究柢** 請參考範例，回答下列和弦的降二代五各應是哪些和弦吧。

1 解答例：P124

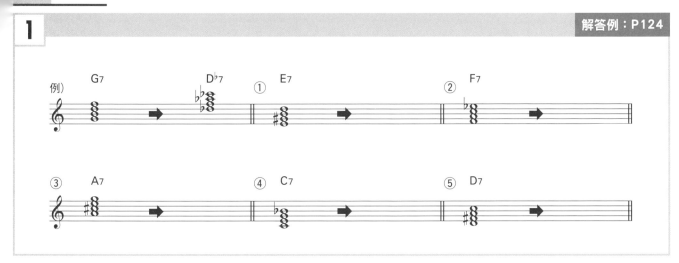

彈奏 下面樂譜中□的部分使用了降二代五。請彈奏看看確認一下響音的特徵。

✓ **追根究柢** 請答出降二代五的原始和弦（不要被和弦右上的延伸音標示困惑住，請用和弦名來思考）。

2 解答例：P124 **CD track 46**

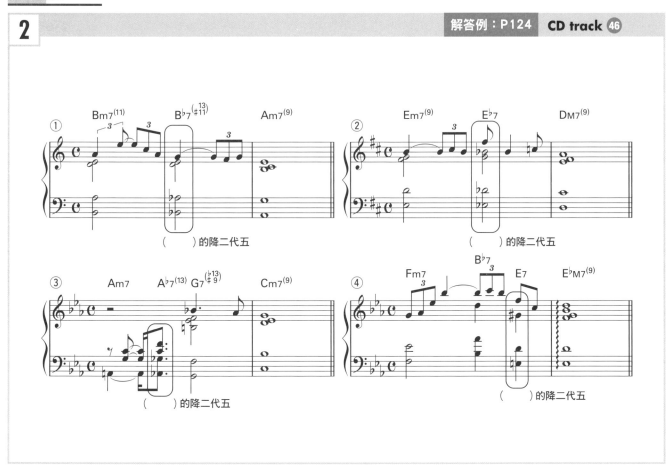

Step.5-6

用 Cliché 來造就的滑音美學

　　Cliché，是做出爵士樂特有的柔滑音所必須的技巧。指的是某個和弦的構成音用半音或者全音來滑奏（Slide），讓音色有所變化。

BASIC METHOD

1 ▶ 滑奏構成音的一部份

　　請看譜例 1。將 C 的構成音 SoL 上下移動半音，和弦就會有奇妙的變化。這就是典型的 Cliché 型態。並不是移動全部的和弦構成音，而是用半音（全音）來滑奏一部份的音符，讓響音有微妙的變化。

譜例
1

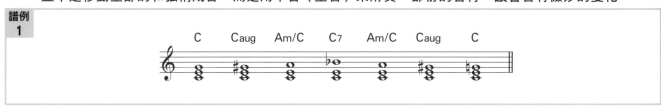

2 ▶ 使用低音線

　　在低音線上使用 Cliché，也能讓響音變的活潑。譜例 2 中，和弦最低音以下行方式，漸次下降半音帶來讓音色產生慢慢變得廣闊的印象。這類型的 Cliché 技法也在很多曲子中被使用著。

譜例
2

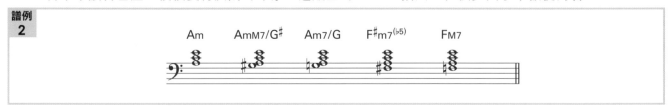

3 ▶ 同時滑奏兩個以上的音

　　譜例 3 的①以 F 和弦為起點，將兩個構成音移動半音。實際的彈看看，應該會發現音符的移動讓音色聽起來比平常更柔和。再者，像②這樣單純的 Do-Ti-Do 旋律進行方式，如果將其用 Cliché 的編寫方法呈現的話，就可以做出如③一般較纖細且溫和的和弦進行（也請參照 P.36 的譜例 3）。

譜例
3

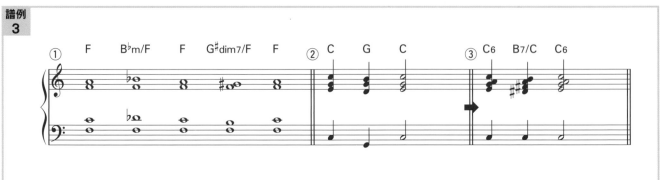

追根究柢 參考範例，為以下各和弦編寫其 Cliché 吧。

1

解答例：P124

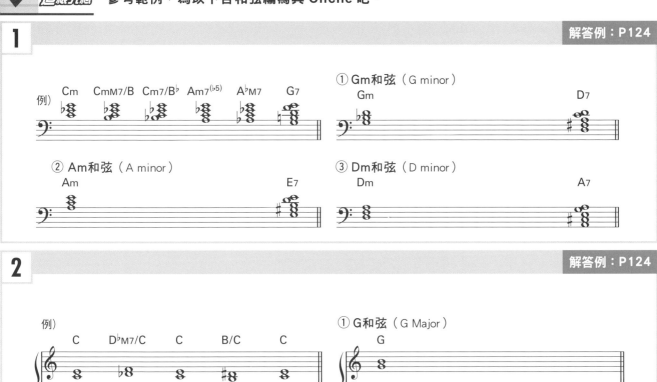

例）Cm　CmM7/B　Cm7/B♭　Am7(♭5)　A♭M7　G7

① Gm和弦（G minor）
Gm　D7

② Am和弦（A minor）
Am　E7

③ Dm和弦（D minor）
Dm　A7

2

解答例：P124

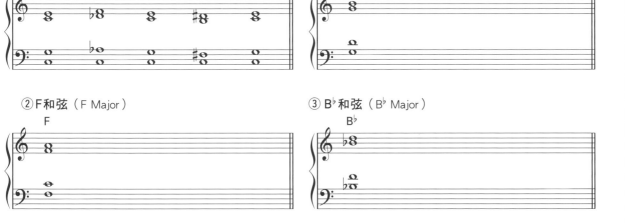

例）C　D♭M7/C　C　B/C　C

① G和弦（G Major）
G

② F和弦（F Major）
F

③ B♭和弦（B♭ Major）
B♭

彈奏 下面的譜例是利用了 Cliché 做出來的典型伴奏型態。彈奏一下，抓看看感覺吧。

3

CD track ㊼

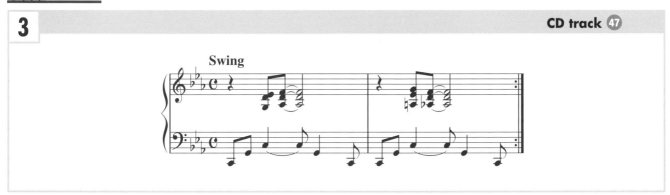

Swing

REVIEW

滿載許多常用的基礎技巧。多彈幾次，習慣"爵士感"吧。

我的王子終將到來 ▶ CD track ④⑧

SOMEDAY MY PRINCE WILL COME
music by Frank Churchill

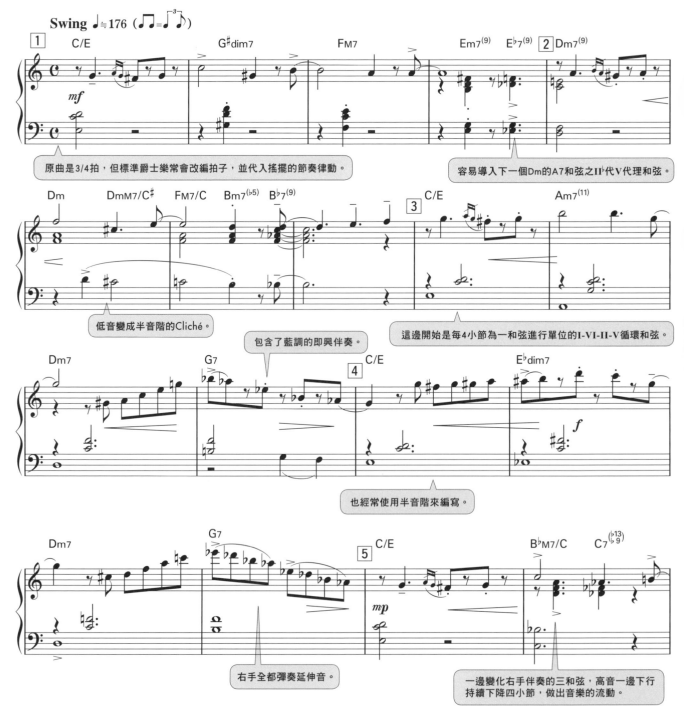

原曲是3/4拍，但標準爵士樂常會改編拍子，並代入搖擺的節奏律動。

容易導入下一個Dm的A7和弦之II代V代理和弦。

低音變成半音階的Cliché。

包含了藍調的即興伴奏。

這邊開始是每4小節為一和弦進行單位的I-VI-II-V循環和弦。

也經常使用半音階來編寫。

右手全都彈奏延伸音。

一邊變化右手伴奏的三和弦，高音一邊下行持續下降四小節，做出音樂的流動。

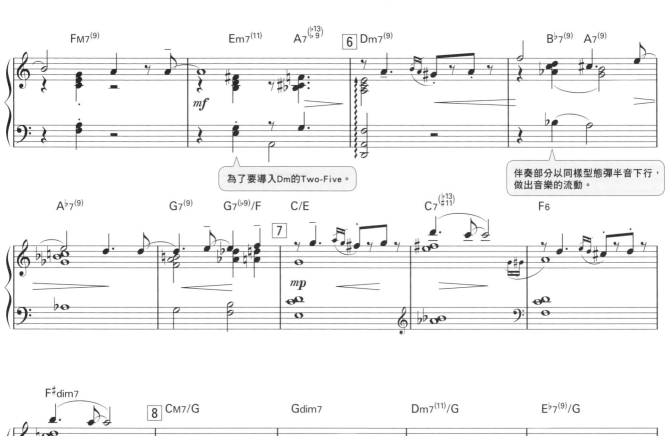

為了要導入Dm的Two-Five。

伴奏部分以同樣型態彈半音下行，做出音樂的流動。

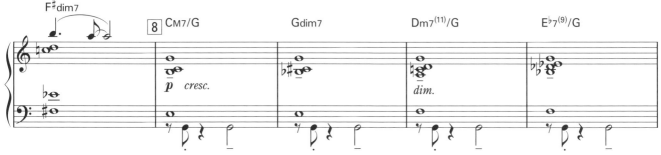

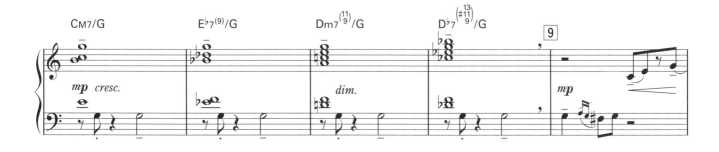

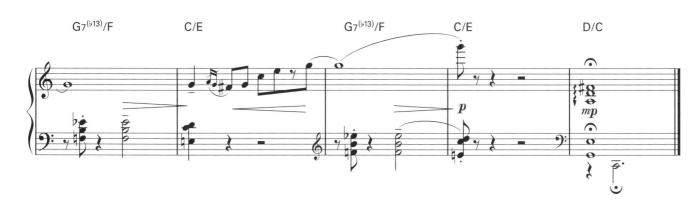

還想知道的爵士樂用語，
一口氣解說！①

除了本書採用的之外，常用的爵士用語還有很多很多。將這些爵士用語分成此頁及 96 頁，來進行簡單的解說。

● **Key**

曲調（例如：C大調 = C Major Key）

● **Approach note**

立刻就回到和弦音（Step.1-4/P.14）的短暫裝飾音。

● **Fill in**

針對和弦加入即興的對旋律。也稱為「橋段」。把他想成義大利文 Obbligato 的英文版也可以。

● **Non Diatonic Chord**

像次屬和弦（Step.4-3/P.58）一樣，在那個調中不屬於本調和弦的東西。

● **Tension Resolve**

藉由聲部引導（Step.6-5/P.92）來解決延伸音。

● **Pentatonic Scale**

用五個音來組成的音階＝五聲音階。日本小調（Do Re Mi SoL La）也屬於這種音階。

● **Break**

在演奏中瞬間中斷，讓演奏有一小段空白。通常會放在主樂段的最後兩小節，用以作為是插入即興 Solo 的訊號。

● **Polyrhythm**

4/4 拍和 6/8 拍等等，同時存在的複節奏。

● **Riff**

在曲中被不斷重複的短樂句。

Step. **6**

知道了就得利的
高級技巧

演奏爵士樂除了必須的基本技法以
外,也有一些高級的技巧。雖說是
高級,但都是喜歡爵士樂的人聽過
的東西。習慣了之後一下子就可以
學起來了,所以請果斷的挑戰看看。

Step.6-1

持續音是神聖的響音？

　　貫穿幾個和弦的長音，叫做持續音 (Pedal Point)。最常出現於最低音 (Bass)，有著把聲音全體包覆起來的廣闊性。

BASIC METHOD

1 ▶ "移動的音" 與 "不會改變的音"

　　試著彈看看譜例 1，有種莊嚴且神聖的感覺。雖然相對於四個和弦，只持續著沿用同一個 Bass 音，但使用「不變的音」來支撐著接二連三變化的和弦，是最典型的持續音技巧使用方式。持續音大多是取和弦的主音，或是第五音來使用。

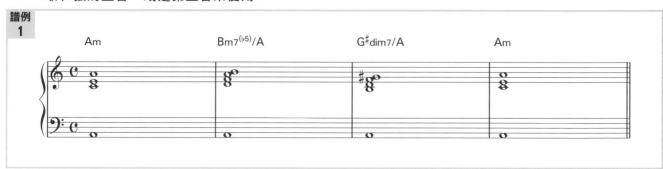

譜例 1

2 ▶ 神聖？奇異？爵士樂風的持續音！

　　跟譜例 2 一樣，爵士樂中經常讓持續音帶著節奏性。加上節奏之後，像譜例 1 一樣的神聖感就會消失，而出現奇異的魅力。再者，在持續音上方使用的和弦進行方式，最多的是如 P.78 的 Cliché，一般的終止 (P.56) 也很常被使用（譜例 2 是在 I7-II7-V7-I7 的和弦進行裡，在各和弦上加上延伸音，持續音則一直停在 A 的範例。）

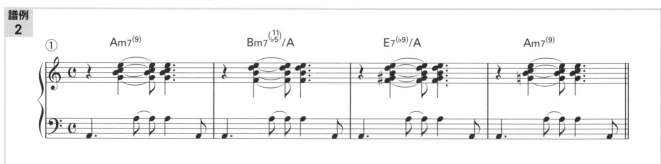

譜例 2

3 ▶ 高音持續音 (Soprano Pedal Point)

　　不是拉長低音而是最高的音的情況，稱為 Soprano Pedal Point。

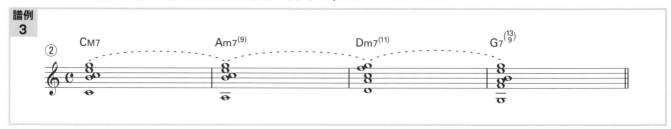

譜例 3

彈奏 下面的各反覆型樂句使用了持續音，請一個一個彈彈看吧。

1

CD track 49

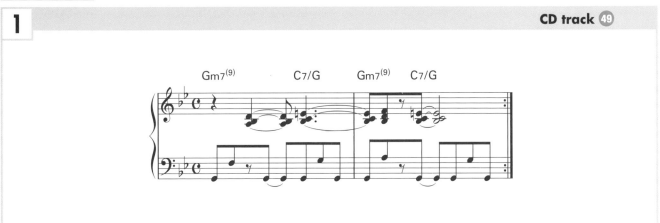

2

CD track 50

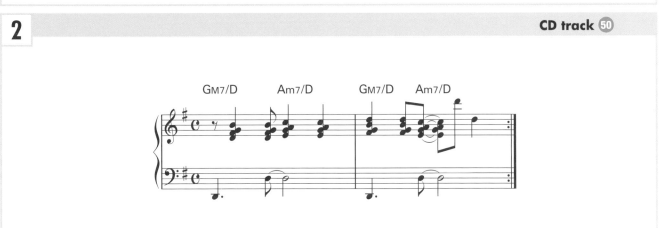

3

CD track 51

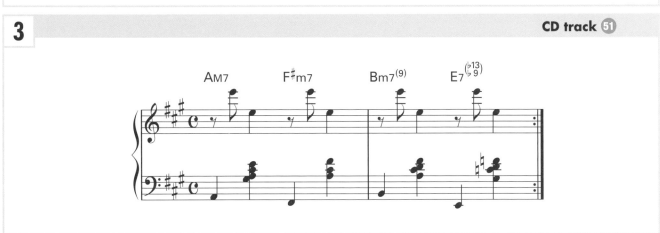

Step.6-2

達人技的代名詞！塊狀和聲奏法

　　所謂塊狀和聲演奏法（Block Chord Style），是將全部的旋律音加上和弦的演奏方法。是鋼琴家 George Shearing 確立的奏法。

BASIC METHOD

1 ▶ 塊狀和聲的王道型態！

　　首先先介紹一下典型的塊狀和聲做法。請看譜例 1。

①旋律的原型。想要使用塊狀和聲的時候，選擇比較單純的旋律會有較好的效果。

②先把旋律音設定做八度音演奏。下面的音用左手大拇指彈吧。

③在八度音當中加入其他的音，主要是使用三和弦的構成音（Root、3rd、5th），但只有這樣的話音色就太單調了，所以穿插一些 6th 或 7th 吧。

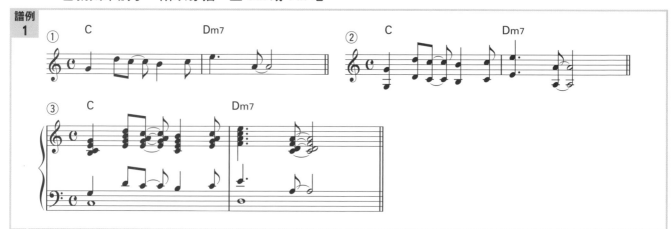

2 ▶ 活用滑奏的魅力

　　就算只有採用一點點也聽起來很到位，來介紹一下這簡單的塊狀和聲的做法吧。

①不直接彈奏目標和弦，而是下降半音用滑奏來進入目標和弦。雖然只是這樣，但如此就可以感受到爵士樂風的強烈音色。

②目標和音以下三度的和音編配，基本中的基本樂句，所以很常見。可以品味得到和弦滑奏的醍醐味。

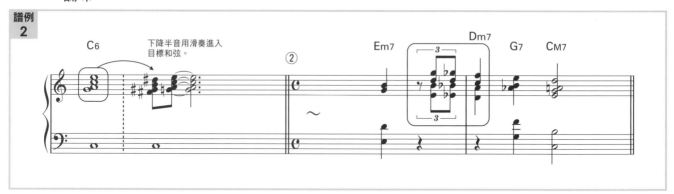

追根究柢　參考範例，將旋律變成塊狀和聲吧。參考以下兩個秘訣，試著做做看吧。

1 　　　　　　　　　　　　　　　　　　　　　　解答例：P125　**CD track** 52

秘訣1）怕音色產生混濁的話，將這樣的音省略。
秘訣2）當作Bass的音在塊狀和聲內可以不用彈出來（也可以彈出來）。

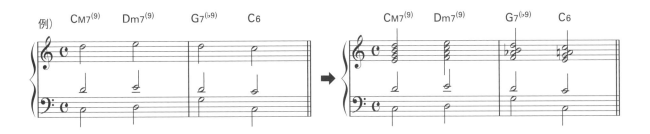

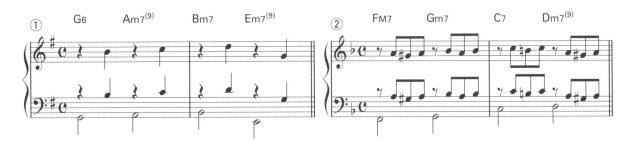

追根究柢　參考範例，將右手彈奏部分以各和弦的滑奏型奏法來呈現吧。

2 　　　　　　　　　　　　　　　　　　　　　　解答例：P125　**CD track** 53

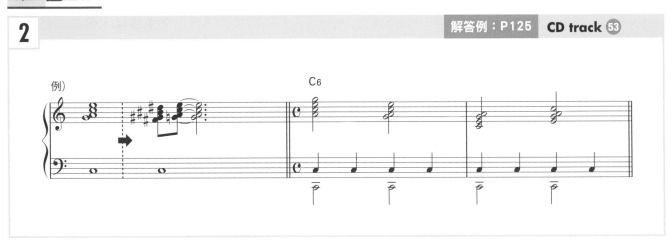

Step.6-3

說到爵士樂就會想到 Walking Bass

所謂 Walking Bass，指的是每音以四分音符為彈奏單位的 Bass Line，特徵是以和弦的構成音作為元素，形成像是「漫步」一般，優雅的旋律線。

BASIC METHOD

1 ▶ 穩定感超群

說到 Walking Bass，就會浮現在爵士樂三重奏或四重奏中，貝斯手以「蹦蹦蹦蹦……」勻稱的拍子所彈的低音旋律，對吧。雖然乍聽之下很"樸素"，但也正因為有這個拍子伴奏，讓其他樂手可以安心的做出搖擺的動感律動。

2 ▶ Walking Bass 的作法

介紹一下 Walking Bass 最初步的兩個工程。

①在 4 拍子中的強拍，第 1、3 拍的地方配置和弦音。雖然以延伸音為彈奏音也 OK，但選擇三和弦的構成音 (根音、3rd、5th) 放在強拍上，比較有種穩定感。

②2、4 拍放入能產生"連結"感的音。以能讓 Bass 連接成上行或下行的順階進行為最佳。然後如第 3 小節的箭號處所示，若必需，就算是移動原在強拍上的和弦音到弱拍上也沒關係。

譜例
1

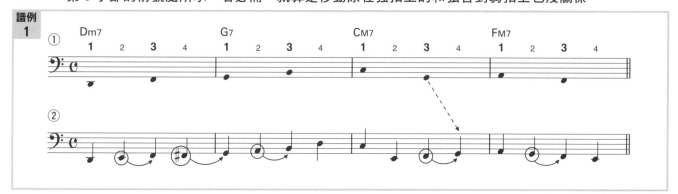

3 ▶ 不用依賴分散和弦

請先將譜例 2 的①跟②，以貝斯手的觀點試彈比較。與②相比，①是依和弦構成所彈的分散和弦，"walking"的感覺較薄弱。在架構 Walking Bass 的時候，「完全不依賴分散和弦」是很重要的。把重點放在"讓音符可以流暢串連在一起"這件事上，就可以順利做出很爵士樂味的 Walking Bass 了。

譜例
2

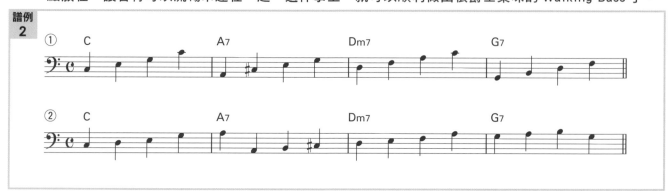

✔ **追根究柢** 把已寫上的音當成提示，完成 Walking Bass 吧。

1　　　　　　　　　　　　　　　　　　　　　　解答例：P125　CD track ⑤④

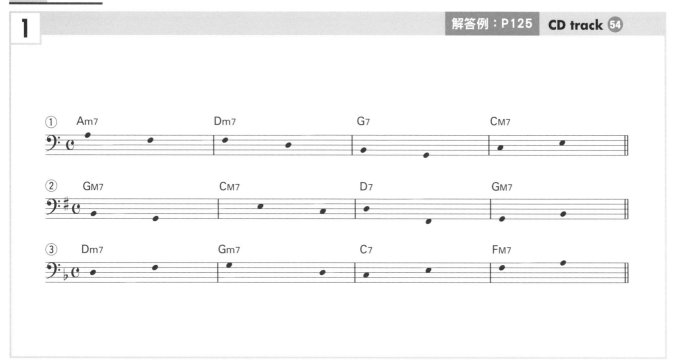

彈奏 下列①跟②，是使用了 Walking Bass 的典型藍調風 Ending。一邊注意不要讓聲音變的沉重，一邊彈奏吧。

2　　　　　　　　　　　　　　　　　　　　　　　　　　　　CD track ⑤⑤

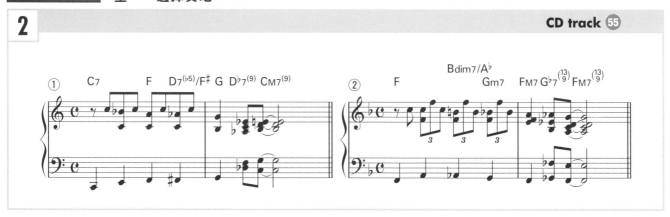

Step.6-4

用大跨度奏法來攻向舞曲

　　大跨度奏法 (Stride Style)，是在 4 拍子當中，左手在奇數拍彈奏 Bass，右手在偶數拍彈奏和弦的奏法，是從 20 世紀初的散拍 (Ragtime) 發展而來的，可以演奏出感覺很好的搖擺。

BASIC METHOD

1 ▶ 大跨度奏法的特徵

　　譜例 1 是大跨度奏法的典型範例。乍聽會想到「蹦恰蹦恰」的伴奏節奏，但值得注意的是其彈奏音域的廣闊性。就跟 Stride（＝跨大步）這個詞的意思一樣，Bass 與和弦的音域距離很開，他們將各自的角色運用自如，得到多樣化的音色。又由於 2、4 的偶數拍是和弦，也會產生典型的弱拍（P.16）的感覺。

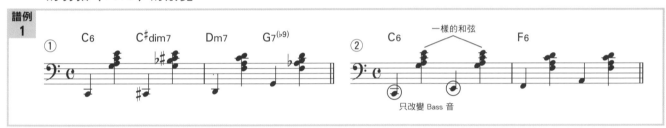

譜例 1

2 ▶ 間隔一點點就好

　　雖然在彈奏爵士時大跨度奏法是強力的武器，但也因為要進行音域的跳躍所以難度很高。建議的對策是「間隔一點點就好」。首先保留伴奏原型，再拉高 Bass 的彈奏音域，使之與和弦聲部近些，難度就會降低了些。只要不改變大跨度奏法的「用正反拍來對 Bass 及和弦的拍子」這個本質的話，即使簡略其伴奏方式，還是可以維持該伴奏的音色魅力。

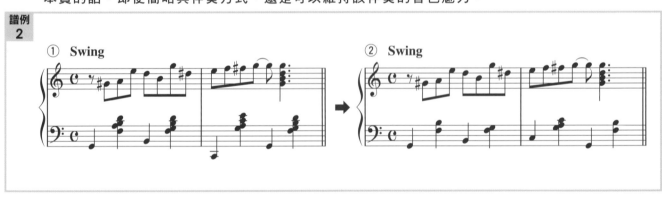

譜例 2

✓ 追根究柢 參考範例，將下列的大跨度演奏法簡化吧（可以參考範例中右例的解答模式）。

1 解答例：P125

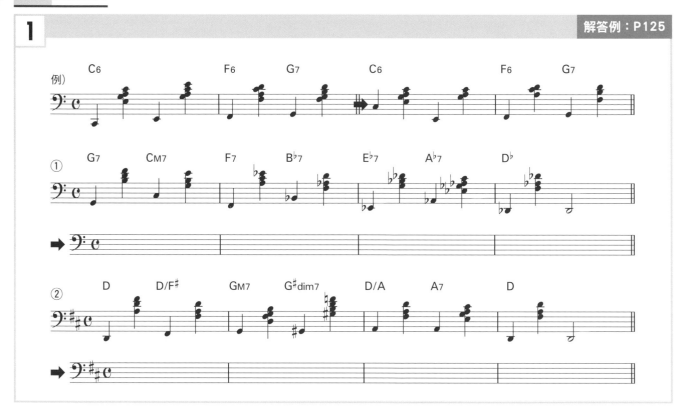

🎹 彈奏 伴奏使用了大跨度奏法。仔細的彈彈看吧。

2 CD track 56

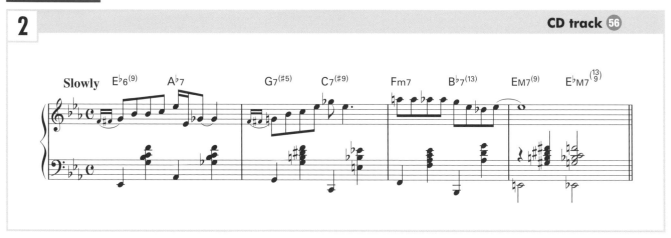

Step.6-5

使用聲部導引，邁向聲音的達人！

　　構成和弦的音，每一個都有「想要前進的方向」。活用這個概念，讓音色有自然走向的技巧，叫做聲部導引（Voice Leading）。

BASIC METHOD

1 ▶ "想要往上"、"想要往下"的音符們

　　請回想三全音音程（P.72）。屬七和弦會強烈的想往主和弦前進，是因為它有著「第 3 音（導音）會想升半音，第 7 音會想降 2 度」的性質。延伸音中也有（♭）9th 或（♭）13th 會往下，♯11th 會往上的屬性（譜例 1）。活用這些性質，「將他們引導到想去的方向（＝解決）」的這個作業，就叫做聲部導引。

譜例
1

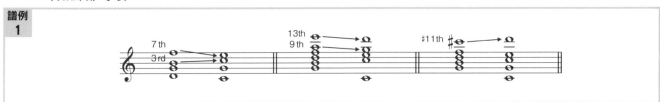

2 ▶ 了解音符的性質，與音符變的親近！

　　如果了解了每一個音的水平移動方向，就可以看的出來音符想流向的目的地。如果不知道譜例 2-①中，「♭9th 或 ♭13th 是想要下降的音」，②中「♯11 是想要上升的音」這個屬性的話，就無法插入☆記號的和弦。請先了解了各個音符的屬性，以 "成為可以輕易操控音符的達人" 為目標。

譜例
2

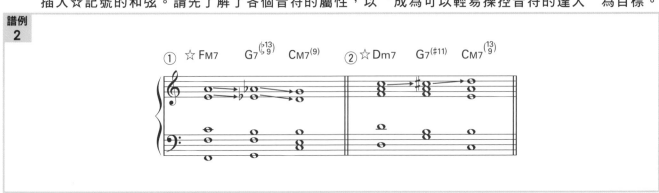

3 ▶ 不被拘泥於聲部導引

　　使用聲部導引的話，聲音就會很流暢的連接在一起。但是，也要看演奏者的「想望」，並非每一個音符都能得其所想的。尤其，屬七和弦的第 3 音，明明是以「導音」之名而成為最想往主和弦前進的音，但也有可能演奏者 "只是" 使用它，卻沒讓它走向主音來解決。

 下面收集了聲部導引的例子。請一一彈奏，試著抓看看感覺吧。

1

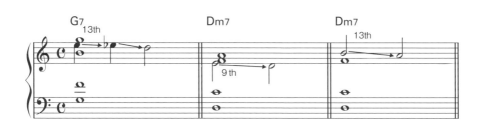

2

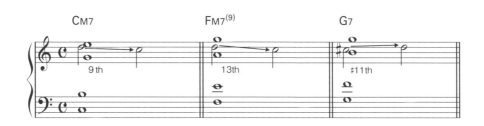

3

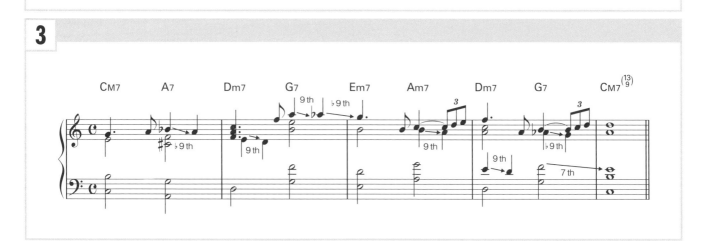

REVIEW

手耳並用，即使是高級技巧，也可以順利地學會。多加練習，記住這些技巧吧。

聖誕樹 ▶ CD track 57

O TANNENBAUM

music by Joachim August Zarnack, Ernst Anschutz

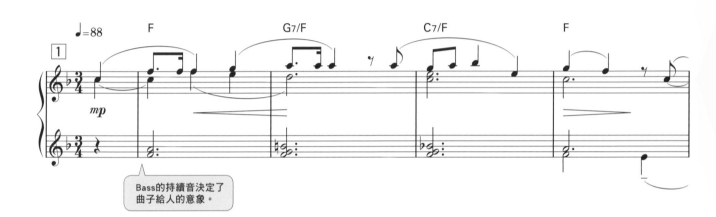

Bass的持續音決定了曲子給人的意象。

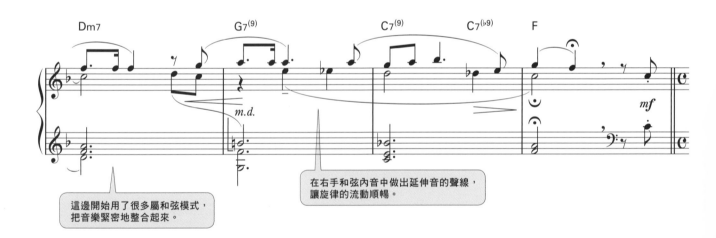

這邊開始用了很多屬和弦模式，把音樂緊密地整合起來。

在右手和弦內音中做出延伸音的聲線，讓旋律的流動順暢。

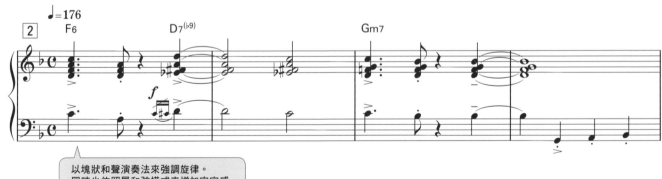

以塊狀和聲演奏法來強調旋律。同時也依照屬和弦模式來增加安定感。

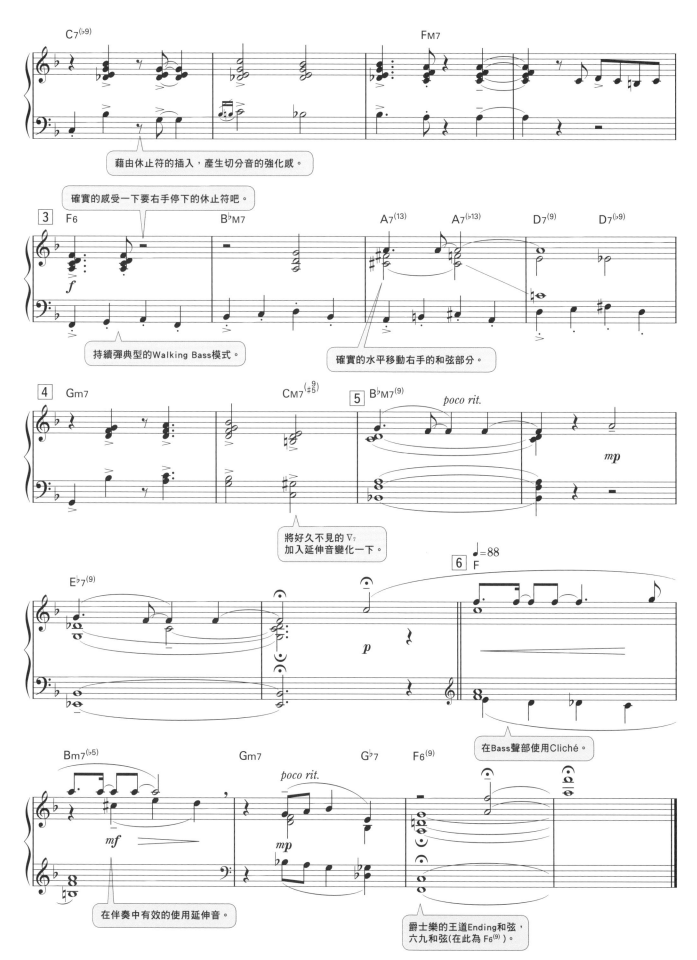

還想知道的爵士樂用語，
一口氣解說！②

● 調式爵士樂
Mode Jazz

邁爾士・戴維斯所完成的一種爵士樂型態。特徵是曲子整體都是用教會調式（Step.3-2/P.44）之類的調式來控制。

● 福音音樂
Gospel Song

由美國的新教教會，非裔美國人創始的一種讚美歌。使用了藍調音階及非洲獨特的音樂節奏，對於 R&B 的影響很大。

● 融合爵士樂
Fusion

以爵士樂為基底，融合（Fuse）了搖滾或世界音樂等各式各樣的樂風。大致上都是使用電吉他之類的插電樂器，來編成像搖滾樂團一樣的團。

● Jam Session

通常是沒有一起合作過的樂手們，透過簡單的討論就以經典曲之類的曲子為主題做即興演奏。

● 咆勃爵士樂
Bebop

在 1940 年代成立，是爵士樂的潮流之一。被認為是現代的爵士樂的源流。起因是對當時的搖擺爵士樂感到不滿足，而採用很多即興演奏型態的音樂家所創作出來的。

● 散拍音樂
Ragtime

19 世紀末期到 20 世紀初，在美國流行的一種以兩拍子為基準的音樂類型。旋律上用很多切分音，為之後的爵士樂發展埋下伏筆。其中最為著名的是 Scott Joplin 的作品。

Step.7 >>>

最後加工！
來試試看爵士編曲吧！

運用目前為止學起來的技巧，嘗試
看看爵士編曲吧。跟著書中的編寫
程序，領會編曲的感覺，將學到的
知識用聲音連結在一起，就可以更
真實的理解。

Step.7-1

先來挑戰重配和弦

終於要來嘗試爵士編曲了。請根據 P.108 的編曲樂譜，跟著程序，體會一下如何完成爵士編曲。可以循序漸進挑戰成功的話就太好了。

BASIC METHOD

1 ▶ 先確認原曲

這次採用的是童謠『我是一個音樂家』。一邊想想這首歌要如何變成爵士風，一邊彈奏原曲吧（譜例 1）。

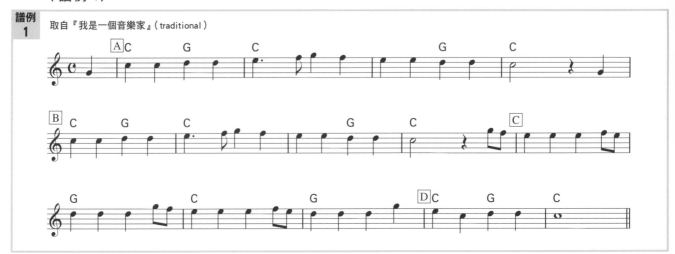

譜例 1　取自『我是一個音樂家』(traditional)

2 ▶ 重配和弦

進行爵士編曲的時候，最重要的事情就是重配和弦 (Reharmonize)，指的是將原譜改編出具有爵士味的和弦。

3 ▶ 重配和弦的程序 1

譜例 2 是將原曲的A及B段的原譜重配和弦後的新譜。A中使用的是 VI-II-V-I 的逆循環和弦（P.68），替代譜例 1 中的A段。B的開頭用 Gm7。替代原為 C 調 V7 的 G7，刻意使用小七和弦的 Gm7，讓和弦和聲音色更有深度。像這樣的和弦，稱為屬小三和弦 (Dominant Minor)。

從B開始第 4 小節的 B♭是 IVm7－Fm7 的代理和弦，是下屬小三和弦 (P.60) 代理的一種。

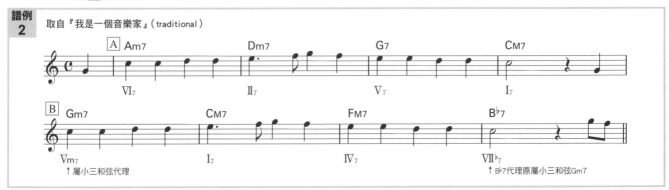

譜例 2　取自『我是一個音樂家』(traditional)

4 ▸ 重配和弦的程序 2

　　接下來是將 C 和 D 重配和弦（譜例 3- ①）。C 在 Am 之後的和弦行進有一點特殊，是使用了 Cliché（P.78）。將譜例 3- ①和譜例 3- ②比對，就可以明白低音線是以半音或全音降的方式流暢地滑奏中。

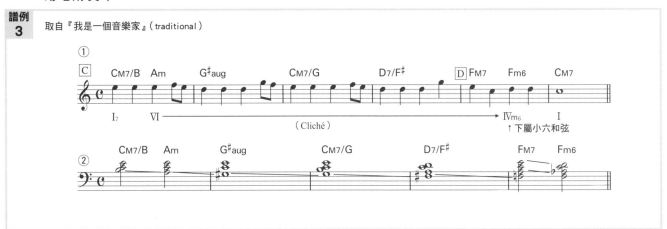

譜例 3　取自『我是一個音樂家』（traditional）

5 ▸ 制定編曲的計畫

　　雖說爵士樂是自由的音樂，但為了讓它完美，訂計畫也是必要的對吧。因此，我們訂了一個可以漸漸讓和弦和聲變的華麗的程序表（表 1）。表中所謂的「一段」是涵蓋了主歌及副歌，以 P.98 的譜例 1 來說的話，從開頭到最後就是一段。雖然間奏再彈了次前奏，但也因為彈過一次的前奏再次出現，喚醒聽者的記憶，有提高曲子"重頭了"的記憶點效果。

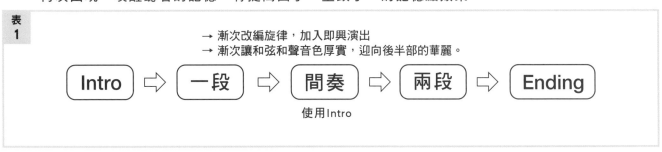

表 1

Step.7-2

和弦配置該怎麼做？

好不容易做好了重配和弦，應該會有「要怎樣才能做出好的和弦配置？」的概念發生對吧？將目前為止學到的東西複習一下，並加入新元素來使用吧。

BASIC METHOD

1 ▶ 不一定要在第一拍放置和弦！

想要做出爵士樂般的節奏感時，請先想一下強化弱拍技法（P.16）。不在第一拍，故意在偶數拍放置和弦，就會產生爵士樂般的搖擺感。譜例 1 當中，Ⓐ跟Ⓑ都在第 2 拍才彈和弦，Ⓐ是只彈四分音符，Ⓑ則是加上二分音符的變化型態，讓和弦和聲有逐次展開的變化感。

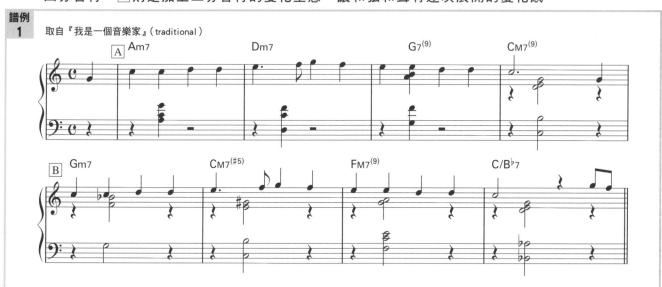

譜例
1　取自『我是一個音樂家』（traditional）

2 ▶ 巧妙運用先行音

Ⓐ及Ⓑ因為是曲子的開頭，所以特別沒動到旋律，Ⓒ的部分，在和弦配置之前，先將旋律用上切分音（P.12）吧（譜例 2）。讓原旋律搶拍提前出現（稱為先行音 Anticipation）是切分音的常用手段。此外，將原為切分音符行進的 Mi-Mi-Mi 的連續音變成一個長音，會讓旋律有一點成熟而沉穩的感覺。

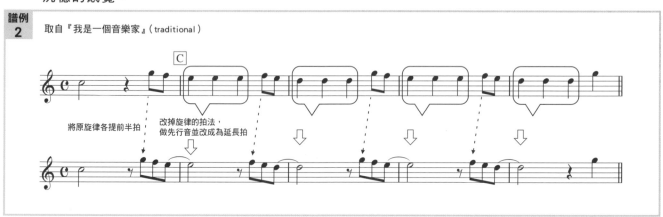

譜例
2　取自『我是一個音樂家』（traditional）

將原旋律各提前半拍

改掉旋律的拍法，做先行音並改成為延長拍

4 ▸ 成熟的切分音技巧

　　下面的 Ⓓ，是一個段落結尾的部分。是為了讓它有爵士樂味的沉穩結尾，先加上了切分音（譜例 3）讓拍子延後出現，或是拉長聲音的長度，使之較原曲還多出一個小節的長度。與 Ⓒ 的部分—"使用先行音讓拍子提前半拍出現"相較，對比性的反差魅力是可預期的。像這樣持續使用切分音，操控好音值等方式，就可以大大提高爵士樂感了。

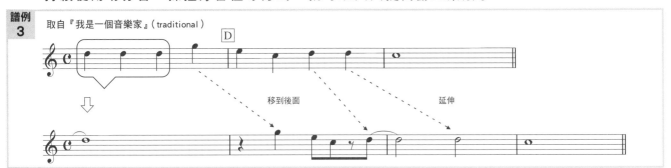

譜例 3　取自『我是一個音樂家』（traditional）

5 ▸ 運用各式各樣的技巧

　　以下是在使用了切分音的旋律上配置了和弦的譜例。

①彷彿是從 Ⓐ 或 Ⓑ 般所做的展開（參考P.100譜例1），將伴奏改成演奏兩次和弦。是非弱拍伴奏的曲子也可以參考的編配方式。

②預告從 Ⓓ 開始將改變彈奏的氛圍，於是在低音域彈奏根音Re。

③P.99的譜例3中，這裡是配置下屬小和弦Fm6。但是，Fm6若是加上Ti♭的音，就可以使用 B♭7(9)做為代用變化。（因此VII♭7的和弦也可以當作IVm的代理和弦來使用。）

④使用了CM7/G這種轉位的和弦。不將根音C設定為Bass，刻意使用轉位是為避免主旋律及Bass都重複出現「Do」。

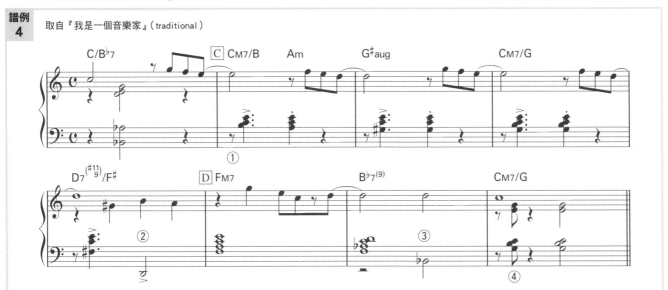

譜例 4　取自『我是一個音樂家』（traditional）

Step.7-3

改編旋律吧！

　　第一段落結束，接下來是第二段落。一味地使用相同方式來彈同一個段落就沒趣了，為了能夠有樂趣，來下點功夫吧。

BASIC METHOD

1 ▶ 加上變奏手法

　　第二段落使用了與第一段落不同的和弦，並重新配置（譜例 1）。第一段落是一個小節分配一個和弦，但第二段落是每兩拍就切換一個和弦，會有一點點緊張的感覺。而為了曲子的後段有氣勢高漲的感覺，上述的方式是很常被使用的手法。

2 ▶ 仔細地用各式各樣的技巧來玩樂

　　譜例 1 開頭的 I7-II7-III7 這個進行，如果用終止的概念來分析，是 T-S-T 型。第 2 小節及第 3 小節使用了次屬和弦（P.58），做出了一點刺激感。第 4 小節的 C7，是為要往 $\boxed{B^b}$ 中的 IV 級 F 和弦前進而配置的 V7/IV。

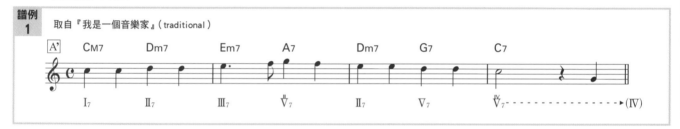

譜例 1　取自『我是一個音樂家』（traditional）

3 ▶ 用改編曲子來演奏出華麗感

　　第二段落的旋律中，稍微加了一點誇張的改編（P.18）（譜例 2）。在○處的原曲音前後加上切分音，然後再加上彷彿要將那些音與音間的空隙縫起來的裝飾音。雖然大部分的裝飾音都與原本的被裝飾音相差半音，但是像這樣降半音，然後再進入高音，回到原本的音的裝飾音方法，稱為半音趨近手法（Chromatic Approach）。

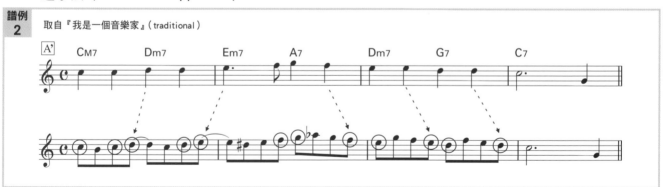

譜例 2　取自『我是一個音樂家』（traditional）

4 ▶ 加上伴奏

　　在變的華麗的旋律上，再放入加了延伸音的延伸和弦伴奏。請注意之前改編過的旋律的兩個連結線（譜例 3）。出現在第一及第二小節的連結線，全都是從反拍來連接音符。這樣的切分音，與弱拍的伴奏型十分相配。重疊這兩個技巧的效果，就可以產生比較像爵士樂的律動。

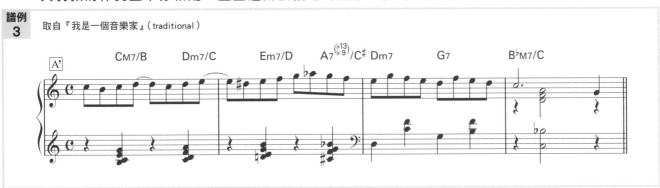

譜例 3 　取自『我是一個音樂家』（traditional）

5 ▶ 利用轉位與低音線的關係

　　譜例 3 第 1、2 小節的左手部分使用了和弦的轉位，要將轉位使用得當，跟低音線技法（P.62）合併思考就可以了。標示和弦流動的譜例 4- ① 中的低音線進行很常見，但若能像②一樣利用和弦轉位，就會讓 Bass Line 擁有不可思議的魅力聲線。轉位及低音線就是有這樣密不可分的關係。

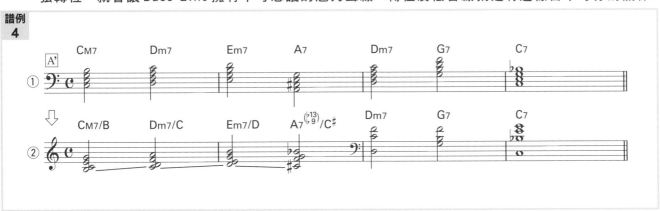

譜例 4

6 ▶ 使用轉位來做出更有魅力的音色的竅門

　　譜例 3 中，一開始的兩小節設定和弦在較高音的聲部彈奏。第三小節開始則將旋律下降到低音音域演奏，如此一來，兩相對應後，強烈的韻味就會被刺激出來了。

Step.7-4

試著加上即興表演！

第二段落也終於氣氛高漲了起來。這次從改編開始到即興演奏，讓音色柔順的連結在一起吧。

BASIC METHOD

1 ▶ 用一點訣竅就可以大大改變旋律流動的印象

B♭也重配了和弦，同一段旋律的重配和弦這次是第四次了。不過可以做的事還有很多哦！

由於使用了模進（P.70）來重配和弦（譜例1），跟P.102的譜例1來比較的話，第一小節的和弦有了變化。觀察低音線就可以發現同型的行進持續了三個小節（☆處），大大提高了聲音的推進力。只是運用這樣的概念，就可以讓和弦行進的意義有重大改變。

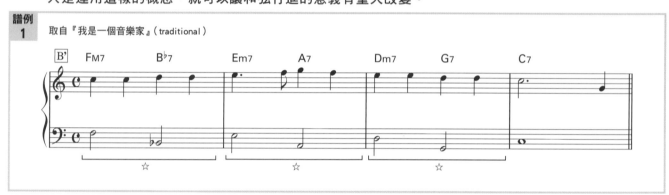

譜例 1　取自『我是一個音樂家』（traditional）

2 ▶ 即興演奏與改編的差別

即興演奏（Ad-lib）正式地說是 Ad libitum，指的是「（隨著和弦）自由地即興演出」。請先思考看看，相對於改編是「保留著一定程度的原旋律然後變形」，即興演奏是完全不考慮原型，自由地編織出旋律。

3 ▶ 平衡度良好的即興演奏

譜例2中，將旋律由改編慢慢變成即興演奏（☆的部分是回到原本的旋律）。沒有靈感的時候就試著重複P.98譜例1的第二段。基本上不必過度地執意該怎樣做即興，只要"順勢而為"，依演奏當時的情緒，找出「自由的旋律」就可以了，但是為了不要讓即興演奏太過沉重，所以左手的部分使用大跨度演奏法來取得平衡。

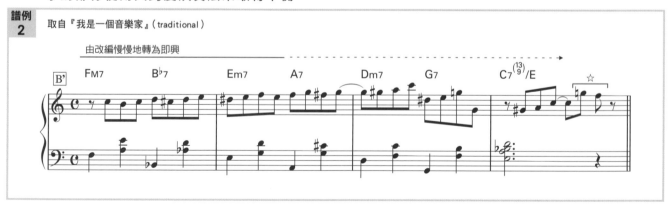

譜例 2　取自『我是一個音樂家』（traditional）

4 ▸ 再更大膽地進攻吧！

　　首先是重配和弦（譜例 3）。持續音（P.84）選擇 C 大調的第五音（SoL）。SoL 是 V 級屬和弦的根音。藉由拉長這個音，來保有連結到主和弦 C 的 "期待感"，FM7 → E7 → FM7 → C7 這個和弦進行中，在第二次的 FM7 上設下了「接下來也會是重複 E7 吧？」但其實是跑出 C7 這樣的機關。像這樣「善意的背叛」，可以製造出有個性的和弦進行。

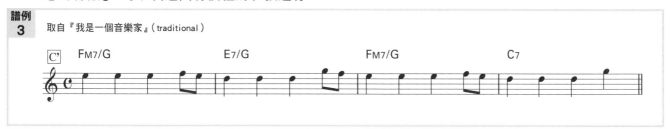

譜例 3　取自『我是一個音樂家』（traditional）

5 ▸ 大膽，但瀟灑的和弦和聲！

　　以更加侵略的編曲，同時使用持續音（P.84）和塊狀和聲奏法（P.86）（譜例 4）。為了彰顯效果而大膽的將原只有 4 小節的曲子延長到八小節，這個動作給整段樂音帶來了爵士樂般瀟灑的氣氛。為了不讓這個效果消失，不要太過強調持續音，從反拍輕輕置入。塊狀和聲的演奏概念則是左手也要與主旋律對點式的一致彈奏。

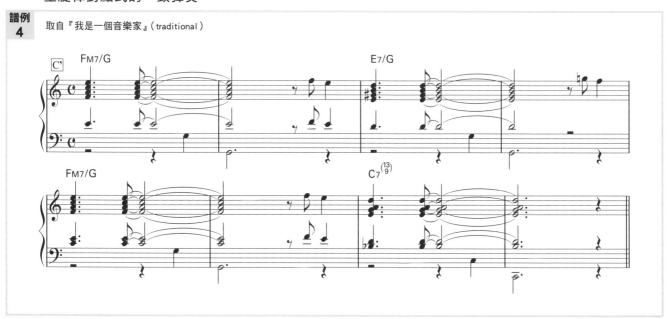

譜例 4　取自『我是一個音樂家』（traditional）

Step.7-5

把很酷的前奏跟結尾組合在一起吧！

終於，要迎向這個編曲的最後修飾了。編寫爵士樂化的前奏或結尾，讓曲子的爵士味變得更鮮明。

BASIC METHOD

1 ▶ 到最後仍都要爵士樂風！

譜例 1 是非常典型的結尾例子。最初的兩小節是無意中保留了旋律的原型，最後的三小節卻是完全的即興演出。爵士樂的即興演奏中運用了很多半音趨近手法（P.102）（○的音）。就像最後的兩小節一樣，是完全使用和弦延伸音來表現的彈法，也有提高聲音張力的效果，所以很推薦將這手法使用於即興演奏。

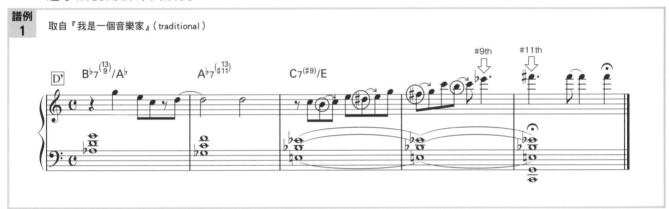

譜例 1　取自『我是一個音樂家』（traditional）

2 ▶ 連續使用屬七和弦

譜例 1 中使用的和弦全都是屬七和弦。在爵士樂中，屬七和弦之間可以不考慮彼此是否有關聯性地並列使用（沒有脈絡性的並列，而產生「意外性」的方法也是即興演奏！）。

3 ▶ 緊張與緩和

使用在譜例 1 的三個和弦，全都是省略根音或第 5 音的轉位，托他們的福，讓和弦和聲出現了緊張感。譜例 2 的狀態則是加上了被省略的根音及第 5 音。彈奏看看，跟譜例 1 比較一下看有什麼不同吧。

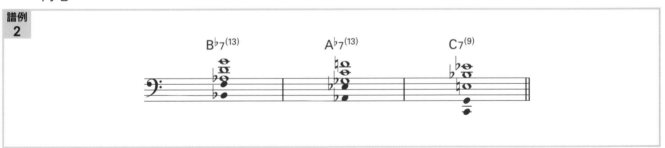

譜例 2

4 ▸ 前奏

作為曲子的開頭，前奏並沒有「一定要在一開始就編好」的規定。而是視編曲完成後曲子所賦予的感受，抓住曲子整體所呈現的韻味，才能做出別具效果的前奏。

5 ▸ 印象強烈的前奏作法

這次在結尾的前面一點點，用了 C¹ 的持續音（P.105 譜例 4）來做前奏。以曲子整體的比例來說，前奏或間奏跟 C¹ 的長度差的有一點遠，但這反而會產生更特別的聽覺效果。事實上 C¹ 出現的時候，就會明白「啊，前奏跟間奏不就是這部分的預告嗎！」。由於是非常有效果的方法，所以往後當你做好和弦和聲的音色編配平衡後，也可以用這想法試著編出前奏！

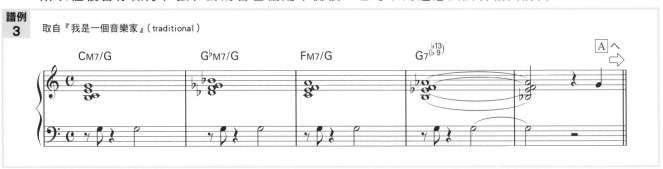

譜例 3 取自『我是一個音樂家』（traditional）

完成後的編曲在下一頁（P.108 ～ P.109），請一邊思索曲子是如何連接起來的，一邊試著彈看看。透過再再的反芻及檢視，或許會讓你在編曲的概念和方向上有新發現也不一定。

REVIEW

想著編曲的程序，一邊品味旋律的變化一邊彈奏吧。

我是一個音樂家 ▶ CD track 58

ICH BIN EIN MUSIKANTE
traditional

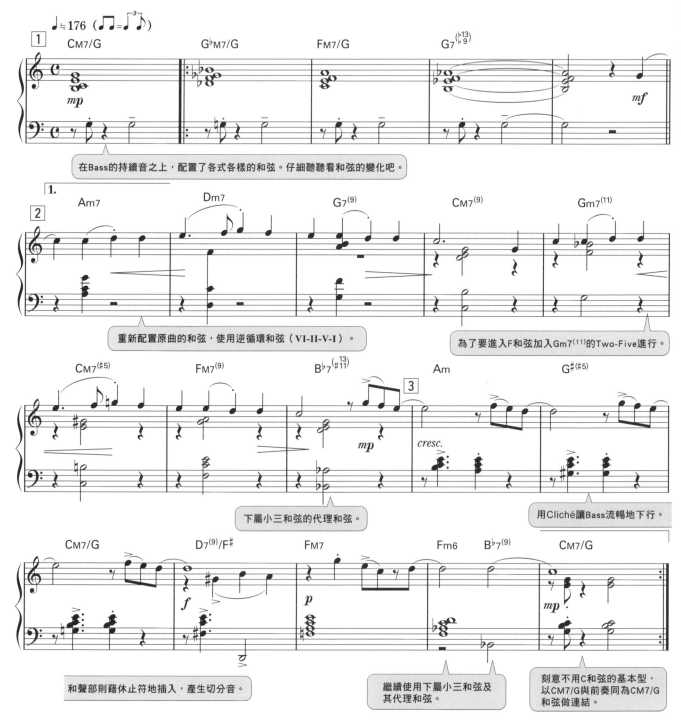

在Bass的持續音之上，配置了各式各樣的和弦。仔細聽聽看和弦的變化吧。

重新配置原曲的和弦，使用逆循環和弦（VI-II-V-I）。

為了要進入F和弦加入Gm7(11)的Two-Five進行。

下屬小三和弦的代理和弦。

用Cliché讓Bass流暢地下行。

和聲部則藉休止符地插入，產生切分音。

繼續使用下屬小三和弦及其代理和弦。

刻意不用C和弦的基本型，以CM7/G與前奏同為CM7/G和弦做連結。

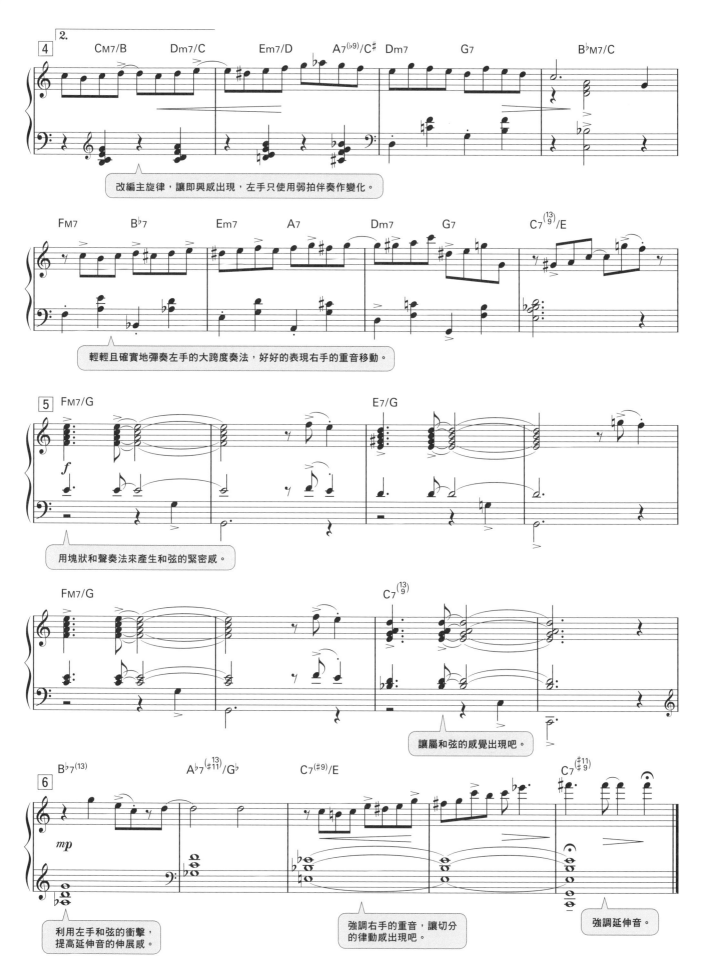

改編主旋律，讓即興感出現，左手只使用弱拍伴奏作變化。

輕輕且確實地彈奏左手的大跨度奏法，好好的表現右手的重音移動。

用塊狀和聲奏法來產生和弦的緊密感。

讓屬和弦的感覺出現吧。

利用左手和弦的衝擊，提高延伸音的伸展感。

強調右手的重音，讓切分的律動感出現吧。

強調延伸音。

請教現任爵士鋼琴家

槙田友紀！

10個簡單的疑問

Question. 1

開始對爵士鋼琴有興趣的
契機是？

Answer. 1

跟朋友一起去爵士樂的 Live House，第一
次看到樂手們，「只有看寫著和弦的紙張，
怎麼可以演奏出這麼合的音樂呢？」「 明
明就只寫了和弦，鋼琴手怎麼可以彈成這
樣呢？」而受到偌大的衝擊，很多疑問都
跑了出來，而且立刻就有了「我自己也想
試看看！」的好奇心。

Question. 2

爵士鋼琴與古典鋼琴
的差別在哪裡？

Answer. 2

古典鋼琴是雖然不能改變音符但是可以
自由表現自己的音樂情感。爵士鋼琴是
雖然可以隨意使用任何音，但與別人合
奏的時候要保有一定的節奏感（以彈性
速度 Tempo Rubato 來彈奏樂曲的時候
除外）。

Question. 3

喜歡爵士鋼琴的什麼？

Answer. 3

就是可以自由地發揮吧！有自己就是作曲家
的感覺，可以自由的創作且彈奏就是喜歡的
地方。我從小時候開始就很喜歡自己即興地
彈想要彈的東西。可以自由地發揮是一件很
開心的事。

Question. 4

想彈爵士鋼琴，有沒有不必學習
就OK之類的東西呢？

Answer. 4

沒有耶～（笑）。學習理論、聽演奏會、
大量彈奏、累積經驗等都是很重要的。
最快的捷徑就是孜孜不倦的努力了吧。

Question. 5

有什麼享受
即席合奏的訣竅嗎？

Answer. 5

用「先搶先贏」的心情，一個勁地挑戰看
看吧。卻步地自認為經驗不足，就無法學
習新的音樂感受也就無法享受了。再者，
即席合奏中，前奏或結尾、獨奏有一定的
規則。要更深刻知道這些音樂的意涵，最
重要的還是要藉由經驗來累積。

Question. 6

即席合奏時，
有什麼有用的技巧嗎？

Answer. 6

除了寫在譜面上的東西以外，也要有可以瞬
間彈奏出來的樂句。因此要多臨摹現有的爵
士樂譜，也可以只集中彈奏那些自己特別喜
歡的樂句，要讓這些經典跟技巧動作變成像
"呼吸"般自然的練習。在現場演奏時最重
要的寶物是「即使彈錯，卻還是可以不停止
地做出樂句」的能力。

Question. 7

「對於即席合奏沒有經驗，雖然沒自信
但還是想試試看！」這樣的情況下，
要怎麼做比較好呢？

Answer. 7

其中一個方法是從原曲譜中只挑出和弦來做成
Lead Sheet。雖然會被鼓手或貝斯手要求提出即興
簡譜，但因為是自己較熟的樂譜，因能事先做練
習可以較放心。只要用隨著鼓或貝斯的節奏來集
中練習意識就 OK。雖然這不是絕對的解決方式，
但要以「縱在即席合奏上被臨時要求也做得到」的
態度為練習目標來試試看。

Question. 8

彈奏古典鋼琴出身的人，
在彈爵士樂的時候，最
應注意的重點是？

Answer. 8

就是要有 In Tempo 的感覺。總之就先
精通這個吧！只要確實維持著 In
Tempo 的感覺，就算是只彈一個音也可
以演奏的很有 Jazz 感。對一開始參與
演奏 Jazz 的人，想要加強某部分的話，
我推薦先加強節奏。

Question. 9

那麼，請教一下可以
養成In Tempo感的練習法。

Answer. 9

①要經常使用節拍器來練習。練習的時候請將節拍器的聲音
　設定在 2、4 拍（反拍）上。跟不熟的爵士鼓或貝斯一起練
　習也有效。跟厲害的樂手一起練習的話，就可以讓身體都
　浸透在新的音感裡，對加強節奏來說最適合不過了。一個
　人彈的時候，可以想像鼓跟貝斯正和自己一起合奏的感覺，
　也是培養 In Tempo 的好方法。

②將節奏的綿密度，想像成如踩踏裁縫機的針腳的感覺來彈奏
　的話也很好。有一種針腳以同樣針縫間隔持續前進的感覺。

③練習有名的爵士鋼琴家的琴譜，跟 CD 一起彈奏也是很好的
　練習方法哦。非常專業，就像是在即席演奏會現場一起演
　奏那首曲子一樣。

Question. 10

不擅長即興演奏（Ad-lib）。
有沒有什麼訣竅可以變好呢？

Answer. 10

那就是背很多經典的即興演奏。無論是是複
製哪位大家或從熟悉的、拿手的、背過的樂
譜中拿出來也可以，首先要做的就是將喜歡
的樂句彈熟。重複這個動作讓口袋曲目增加，
再試著變化已經牢記的樂句，用每一個 Key
來彈看看……這樣就可以逐漸累積出即興演
奏的能量了！

解答參考範例

做出主旋律的解答有很多種可能。請把這些示範當作是其中一種解答例來參考就好。

Step.1-3

1 『快樂頌』（貝多芬）

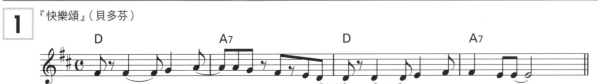

2 『綠袖子』（traditional）

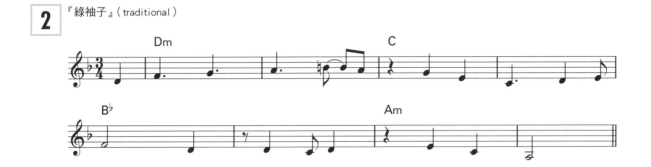

3 『卡農』（帕海貝爾）

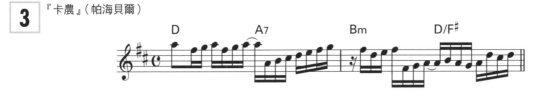

4 / **5**

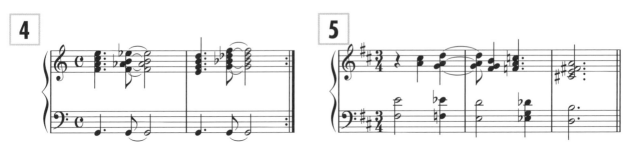

6

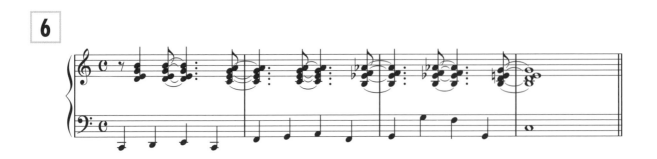

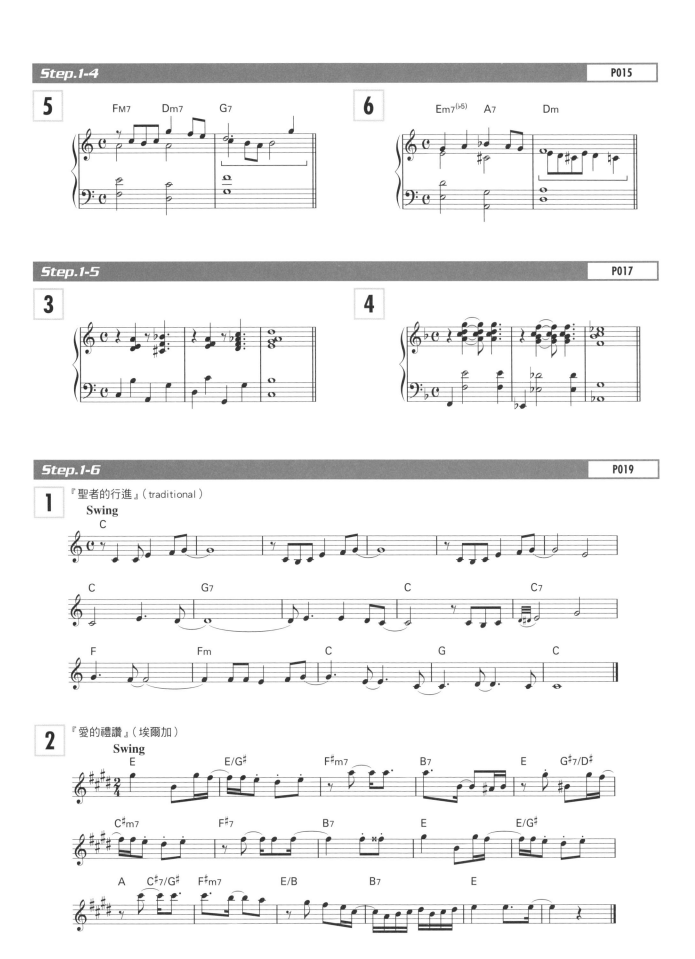

Step.1-6 P019

6 『土耳其進行曲』（莫札特）

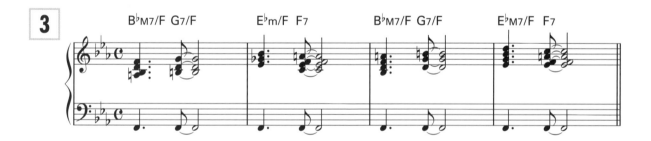

Step.2-1 P025

1 D、Gm、Am（♭5）、Bm、F♯m、E、Daug、Gm（♭5）、A、Baug、F♯m（♭5）、Em（♭5）、Dm（♭5）、Gaug、Aaug、B、F♯、Eaug

2 C、Dm、Am、Bm（♭5）、F、Gm、C

Step.2-2 P027

1 Cm7、F7、Em7（♭5）、AM7、Bm7、D7、Cm7（♭5）、Fm7、E7、Am7（♭5）、BM7、Dm7（♭5）、C7、Fm7（♭5）、Edim7、A7、Bdim7、DM7

2 Em7、Am7、D7、GM7、CM7、Am7、B7

Step.2-3 P029

1 Dm/F、G7/D、E7/B、E♭M7/G

2 Fm7/B♭、Cm/E♭、B♭7/A♭、Gm7（♭5）/D♭、A7/C♯、D7/F♯、C♯m7/G♯、F♯7/A♯

3

1
CM7$^{(9)}$ 、F7$^{(13)}$ 、Bm7$^{(\flat5\,、\,13)}$ 、DM7$^{(9)}$ 、A7$^{(13)}$ 、G7$^{(13)}$ 、E7$^{(9)}$ 、D\flat7$^{(13)}$

2
Gm7$^{(11)}$ 、FM7$^{(9)}$ 、B\flat7$^{(13)}$ 、F\sharpm7$^{(\flat5\,、\,11)}$ 、G7$^{(9)}$ 、D\sharpm7$^{(9)}$ 、Am7$^{(9)}$ 、G7$^{(9)}$

3

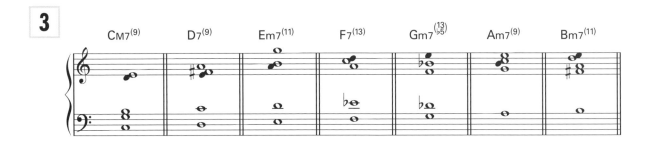

1
\flat13 、11 、\flat13 、\sharp11

2
11 、\sharp9 、\flat13 、\flat9 、11 、\flat13 、\flat9

3
一① 二③ 三② 四③

1
(\sharp9、13)(9、\sharp11、13)
(\flat9、\flat13)(\flat9、13)(9、\flat13)

2
A/G7 、B\flat/A\flat7 、G\flat/F7 、E/D7 、C/B\flat7

3
①F7$^{(9\,、\,\sharp11\,、\,13)}$ 、②A7$^{(9\,、\,13)}$ 、③G7$^{(\flat9\,、\,\flat13)}$ 、④CM7$^{(9\,、\,13)}$

1

Step.2-7　　　　　　　　　　　　　　　　　　　　　　　　　　P037

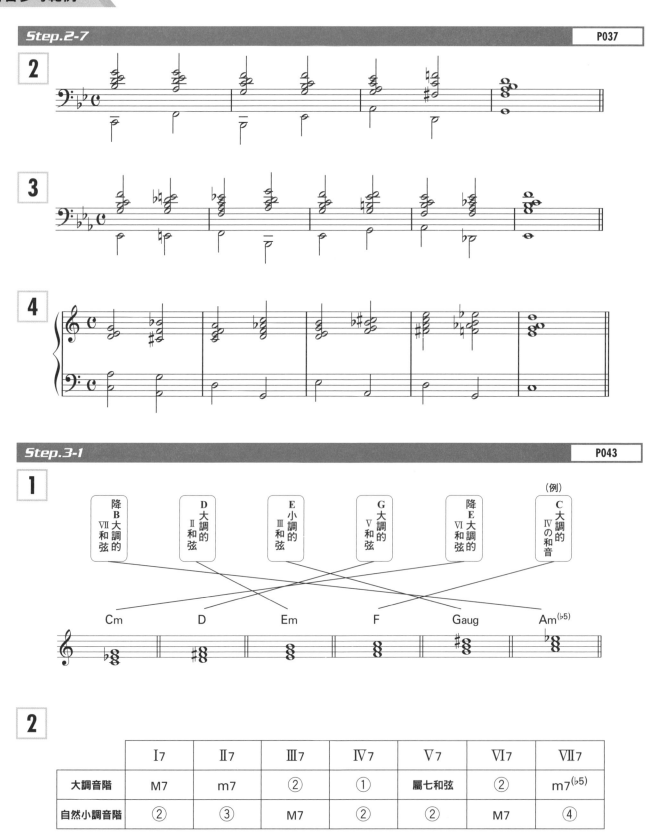

Step.3-1　　　　　　　　　　　　　　　　　　　　　　　　　　P043

1

降B大調的VII和弦　D大調的II和弦　E小調的III和弦　G大調的V和弦　降E大調的VI和弦　（例）C大調的IV的和音

Cm　　D　　Em　　F　　Gaug　　Am⁽♭⁵⁾

2

	I₇	II₇	III₇	IV₇	V₇	VI₇	VII₇
大調音階	M7	m7	②	①	屬七和弦	②	m7⁽♭⁵⁾
自然小調音階	②	③	M7	②	②	M7	④

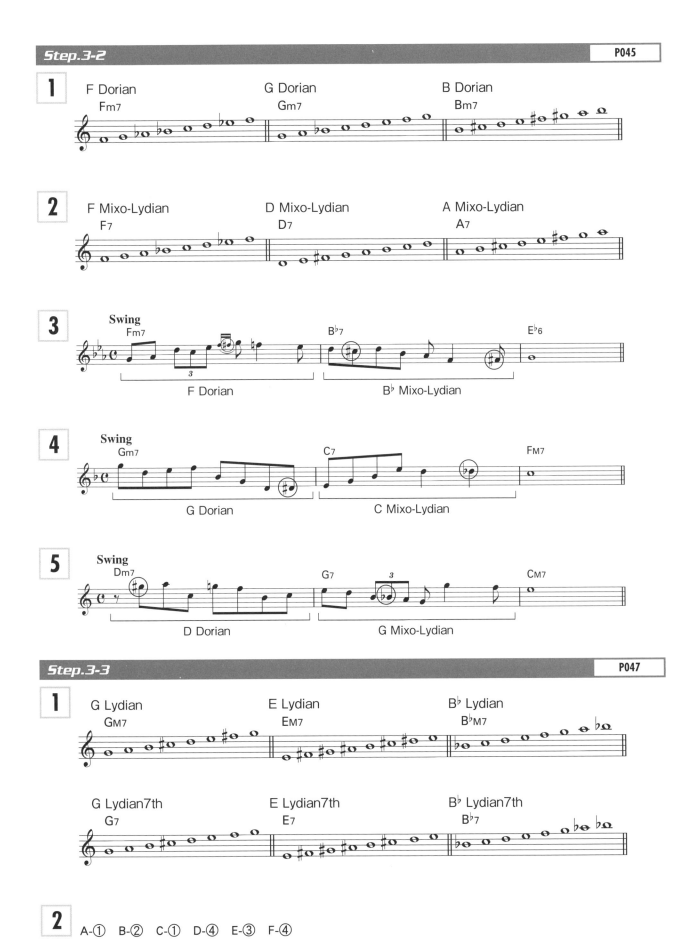

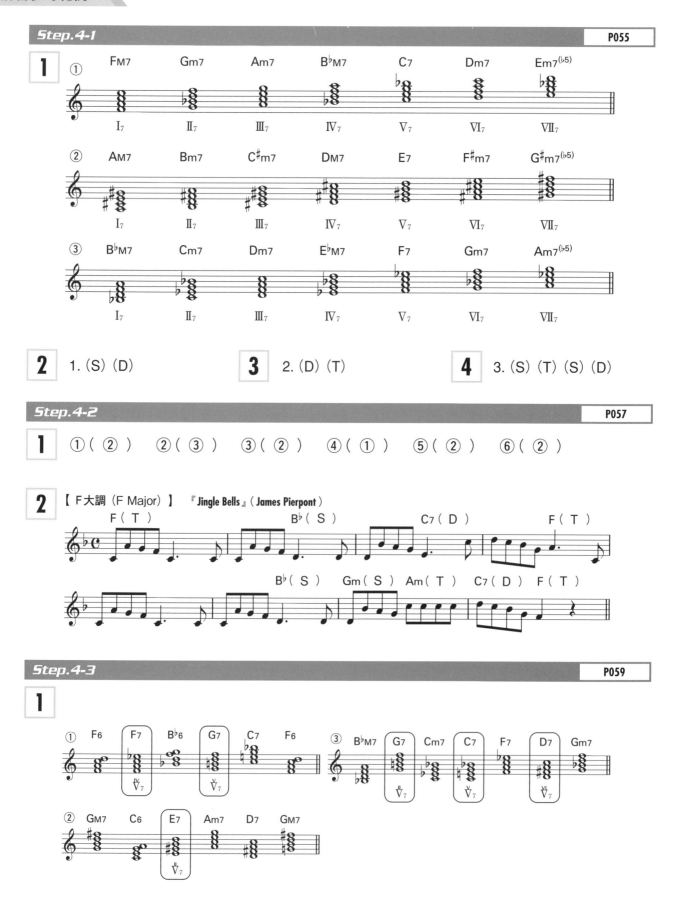

2

① ㄅ

② ㄆ、ㄈ

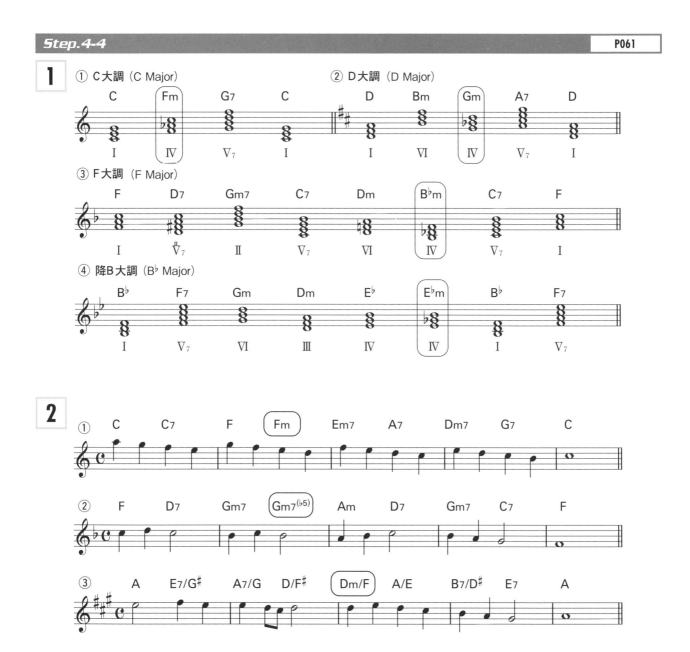

① C大調（C Major）　② D大調（D Major）

③ F大調（F Major）

④ 降B大調（B♭ Major）

Step.4-5

P063

1

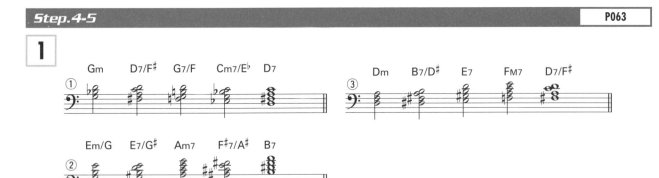

Step.5-1

P069

1

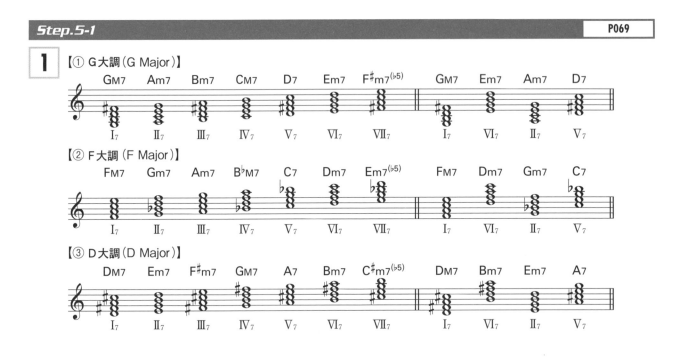

2

Step.5-2

P071

1

2

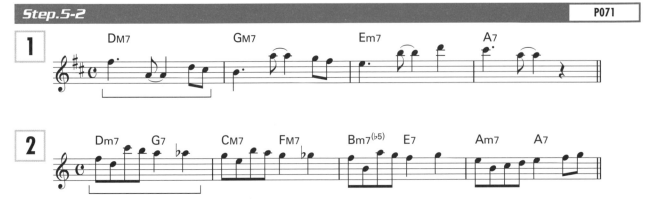

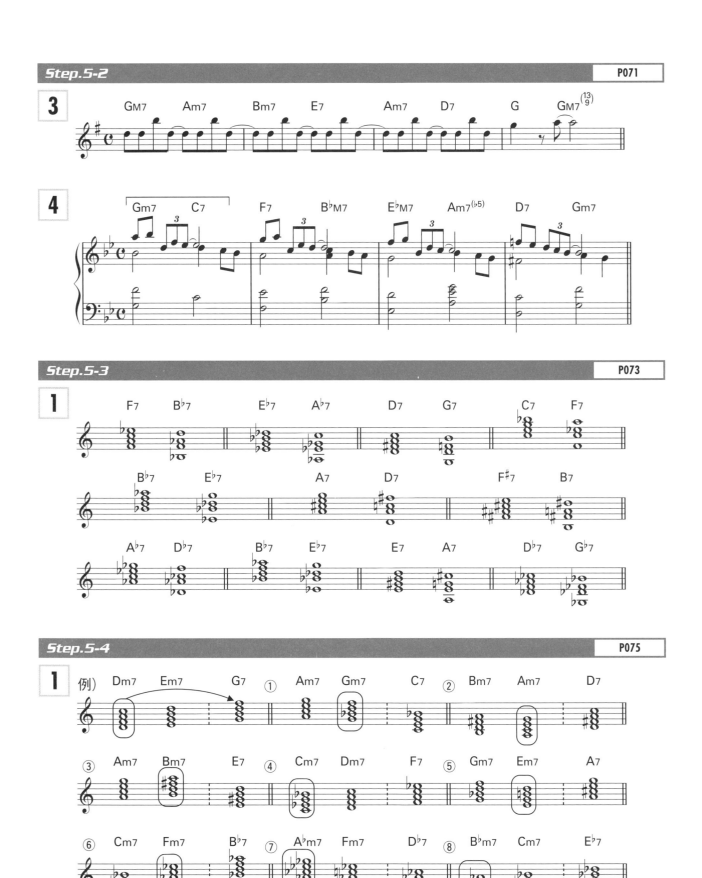

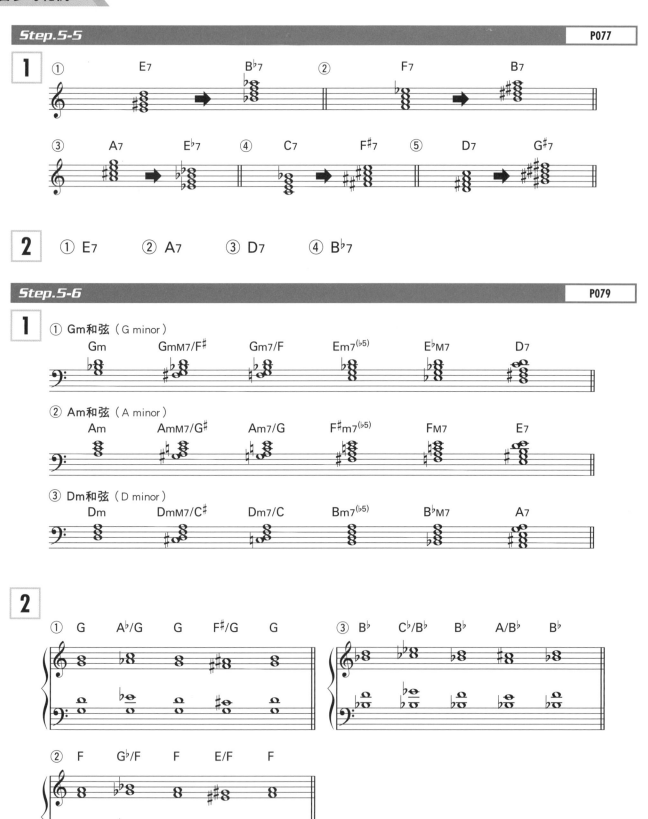

1

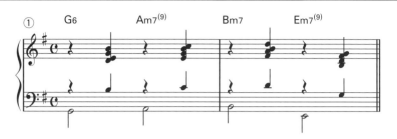

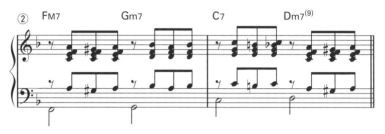

2

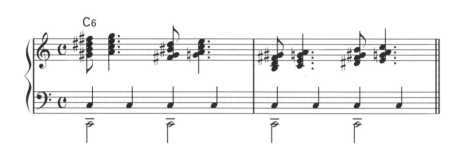

1

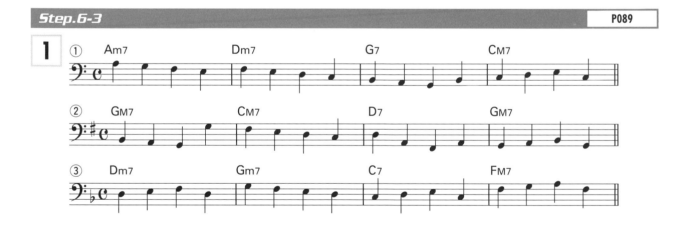

1

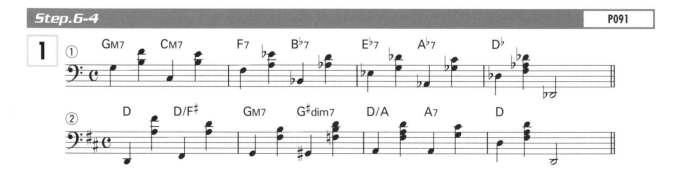

作者

藤原　豐

Yutaka Fujiwara

東京音樂大學音樂學部作曲專攻畢業，同研究科結業。

1978/79 年 日本音樂比賽獲獎。

1983 年　維奧蒂國際音樂比賽獲獎。

1986 年　國際亨里克・維尼亞夫斯小提琴比賽 作曲部門 特別獎。

1987 年　義大利 Valentino Bucchi 國際大賽 第一名。

1988 年　CBS-SOLNY・FM 東京獎獲獎。

除了擔任東京各管弦樂團的編曲及 Keyboard 手之外，也擔任了石井竜也「D-DREAM」巡迴演唱會的製作人等等，各種類型的作編曲家、鍵盤手。

除了擔任東京各管弦樂團的編曲及 keyboard 手之外，也擔任了石井也「D-DREAM」巡迴演唱會的製作人等各類音樂作編曲家、鍵盤手。

現任 東京音樂大學音樂學部作曲指揮專攻教授（藝術音樂課程及電影・廣播音樂課程）。

作品有『給鋼琴手的和弦學習書（暫譯）』（全系列 2 冊）、『跟管弦樂團一起演奏！小提琴（暫譯）』『從 8 小節開始作曲的 50 個方法（暫譯）』（全部與植田彰共著 /Rittor MuTic 出版）。

作者

植田　彰

Sho Ueda

2000 年 3 月以第一名畢業於東京音樂大學研究所。武滿徹作曲賞 2000 年度獲第 3 名、2004 年度獲第 2 名，2007 年度獲第一名。入圍第 11 屆、第 15 屆，及第 18 屆芥川作曲賞。2001 年，第 17 屆名古屋文化振興獎獲獎。2002 年，第 2 屆 JFC 作曲大賽佳作。同年入選 Gaudeamus 國際作曲大賞。以編曲家的角色創作了許多作品。目前為成田勝行、近藤讓、坪能克裕、池野成、藤原豐、有馬禮子、湯淺讓二的作曲老師。管弦樂團 Ensemble Roca 成員。

當過東京音樂大學研究員，現任同大學兼職講師。

作品有『給鋼琴手的和弦學習書（暫譯）』（全系列 2 冊）、『跟管弦樂團一起演奏！小提琴（暫譯）』、『從 8 小節開始作曲的 50 個方法（暫譯）』（全部與藤原豐共著 /Rittor MuTic 出版）。

演奏者

槙田友紀

Yuki Makita

三重縣四日市市出身，三歲開始學鋼琴。從縣立四日市南高等學校升學到武藏野音樂大學。畢業後赴美，進入波士頓的柏克萊音樂學院。約兩年的留學後歸國，開始音樂相關的活動。之後遇見許多厲害的音樂家們，現在以東京都內的 Live House 為中心活動中。第一張專輯「小鳥（暫譯）」發售中。

http://yuki.leonids77.com/

最容易理解的爵士鋼琴課本
用38個關鍵字來學習的技巧及理論

作者	●	藤原豐、植田彰
翻譯	●	張芯萍
總編輯	●	簡彙杰
校訂	●	簡彙杰
行政	●	溫雅筑
美術編輯	●	朱翊儀
發行人	●	簡彙杰
發行所	●	典絃音樂文化國際事業有限公司
		電話：+886-2-2624-2316 傳真：+886-2-2809-1078
聯絡地址	●	新北市淡水區民族路10-3號6樓
登記地址	●	台北市金門街1-2號1樓
登記證	●	北市建商字第428927號
定價	／	NT$ 480元
掛號郵資	／	NT$ 40元 /每本
郵政劃撥	／	19471814 戶名／典絃音樂文化國際事業有限公司
印刷工程	／	快印站有限公司
出版日期	／	2015年2月 初版

典絃音樂文化國際事業有限公司